Sculpture Parks in Asia

雕塑公園在亞洲

郭少宗／撰文・攝影

藝術家出版社

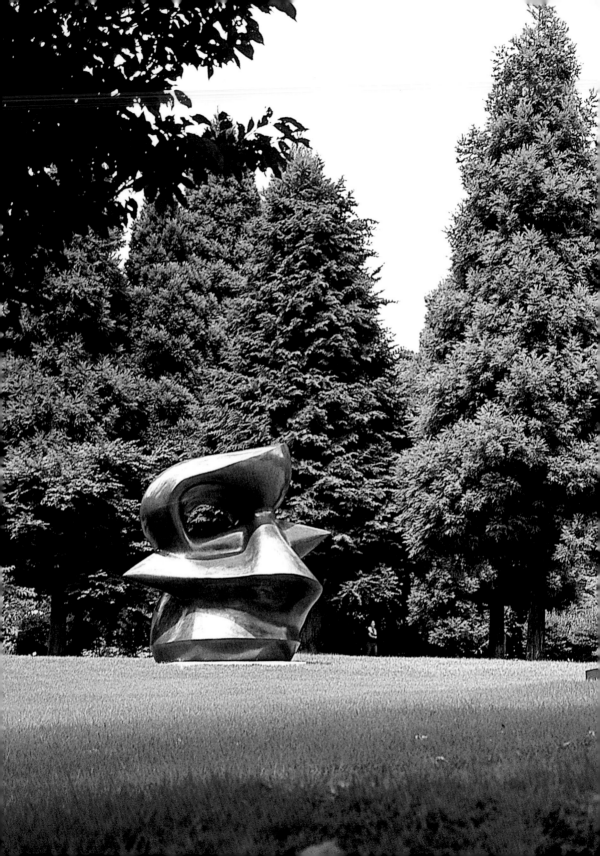

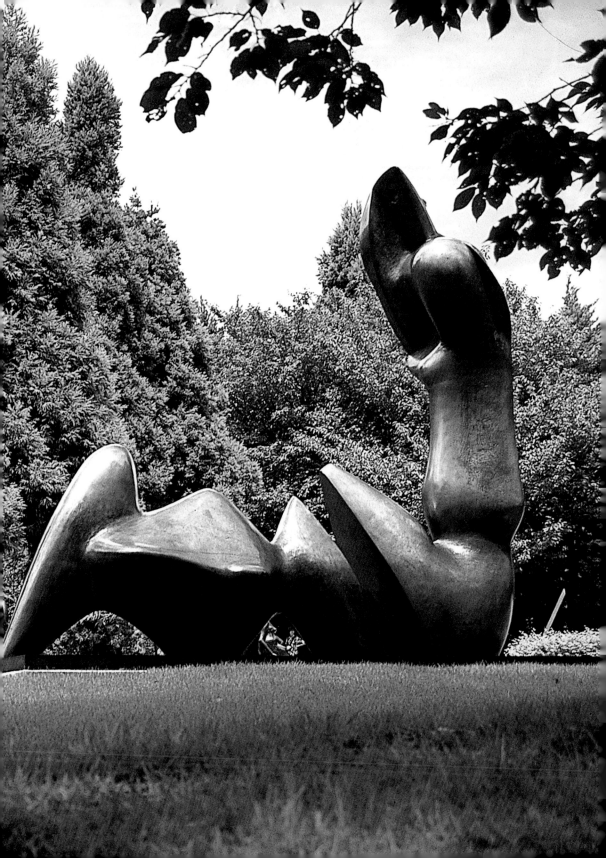

台灣整體文化美學，如果從「公共藝術」的領域來看，它可不可能代表我們社會對藝術的涵養與品味？二十世紀以來，藝術早已脫離過去藝術服務於階級與身分，而走向親近民眾，為全民擁有。一九六五年，德國前衛藝術家約瑟夫‧波依斯已建構「擴大藝術」之概念，曾提出「每個人都是藝術家」；而今天的「公共藝術」就是打破了不同藝術形式間的藩籬，在藝術家創作前後，注重民眾參與，歡迎人人投入公共藝術的建構過程，期盼美好作品呈現在你我日常生活的空間環境。

公共藝術如能代表全民美學涵養與民主價值觀的一種有形呈現，那麼，它就是與全民息息相關的重要課題。一九九二年文化藝術獎助條例立法通過，台灣的公共藝術時代正式來臨，之後文建會曾編列特別預算，推動「公共藝術示範（實驗）設置案」，公共空間陸續出現藝術品。熱鬧的公共藝術政策，其實在歷經十多年的發展也遇到不少瓶頸，實在需要沉澱、整理、記錄、探討與再學習，使台灣公共藝術更上層樓。

藝術家出版社早在一九九二年與文建會合作出版「環境藝術叢書」十六冊，開啟台灣環境藝術系列叢書的先聲。接著於一九九四年推出國內第一套「公共藝術系列」叢書十六冊，一九九七年再度出版十二冊「公共藝術圖書」，這四十四冊有關公共藝術書籍的推出，對台灣公共藝術的推展深具顯著實質的助益。今天公共藝術歷經十年發展，遇到許多亟待解決的問題，需要重新檢視探討，更重要的是從觀念教育與美感學習再出發，因此，藝術家出版社從全民美育與美學生活角度，在二○○五年全新編輯推出「公共藝術‧空間景觀」精緻而普羅的公共藝術讀物。由黃健敏建築師策劃的這套叢書，從都市、場域、形式與論述等四個主軸出發，邀請各領域專家執筆，以更貼近生活化的內容，提供更多元化的先進觀點，傳達公共藝術的精髓與真義。

民眾的關懷與參與一向是公共藝術主要精神，希望經由這套叢書的出版，輕鬆引領更多人對公共藝術有清晰的認識，走向「空間因藝術而豐富，景觀因藝術而發光」的生活境界。

Contents

目次

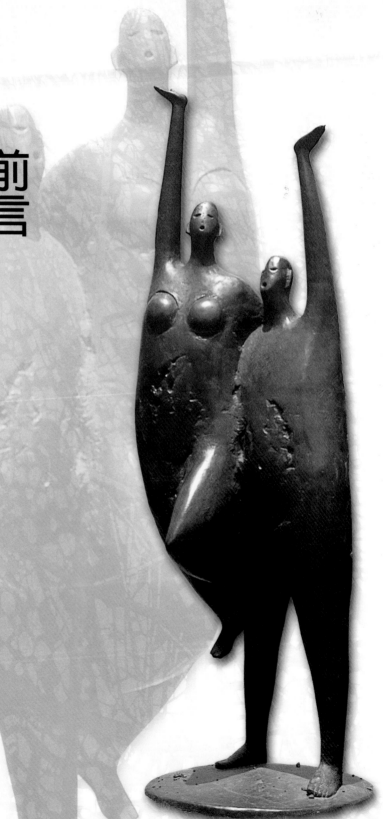

第一章

前言

雕塑藝術,是一種「硬碰硬」的工作,向山水借景、向木石借材、向人類文明借靈魂,理想的雕塑公園才能誕生。

更是當今藝術界所關注和期待的課題。

雕塑公園,是一個孕育於六〇年代,成熟於八〇年代,至今二十一世紀仍然風行不輟的藝術載體,

遠古的東方，也許在一片黃土大地名為華夏的地方，流傳著幾則神話故事：

一位女神，孤獨無伴，終日凝視山川河嶽。有一天心血來潮，彎腰抓泥，揉水成形，吹口氣便成了一個人，得以陪伴解憂。後來覺得手捏、吹氣太慢，便以繩甩泥，連續篩出許多人形來。前者因慢工細活而成富貴之士，後者因量多質差便成貧賤之人。

一位勇猛男神，覺得高陽炎熱，便立誓追射，為人造福。一路追到崦嵫竟給追上日頭，但是偏被太陽發射的金箭射中身亡。臨死前喝光了黃河的水，死後其隨身的桃花杖立地生根，開花結果，蔚成茂林；骨化為山，血化為河，肌肉化為岩石，滋養大地，豢養生民，造就了宇宙萬物，生生不息。

第一則女神可視為雌性之母，她創造了藝術品（其中亦有高下良窳之分），是藝術之神。第二則男神可視為雄性之父，他奉獻自身，追求理想，創造了足可孕育藝術之材的木、石、土、水，也提供了包容這些創造物的山水林野、無垠大地。

於今，試圖結合古老的神話，融合雌雄陰陽之神，冥冥之中便宣示了一個涵容傑出的藝術作品，或者多樣的雕塑品於一個景觀優美、山河精粹的土地之中——雕塑公園於是誕生。這一個孕育於六○年代，成熟於八○年代，至今廿一世紀仍然風行不輟的藝術載體

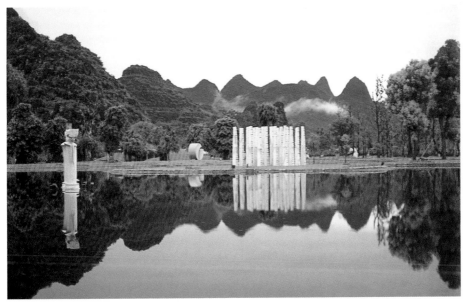

結合自然山水與雕塑之美的桂林愚自樂園，最能彰顯雕塑公園的先天與後天的條件。

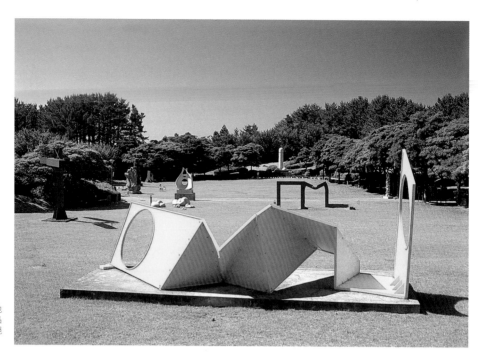

韓國濟州道新天地
美術館的巨大作品
與人群的關係有絕
佳的互動。

——無論被稱爲藝術公園、戶外美術館、大地藝術館，依舊都是當今藝術界所關注和期待的課題。

筆者累積二十餘年對景觀雕塑、雕塑公園的參訪、蒐集、研究，時常有「回歸自然的藝術品」才是藝術家作品最終歸宿的感嘆。也對有幸能安處於絕好自然環境中的藝術品而感欣喜，因爲藝術家生而有涯，唯有出色的藝術品才足傳之於世，可長可久的人格象徵物。如果畢生傑作能留在風光明媚的景色中，受世人觀賞、景仰，那將是無上的榮幸。因此，有許多夢想家開始築巢、逐夢、構園，收藏作品，美好的規劃配上傑出的雕塑品，雕塑公園的原貌便形成了。本冊書探討的是亞洲的日本、韓國、中國與台灣的代表性雕塑公園，從作品、自然環境、經營，談到其獲得的評價、聲譽與影響力。

也許，有必要先釐清「雕塑公園」的界說：它是一個野外開放性的空間，集合許多藝術價值相當、尺幅與耐候性、親和力足夠的雕塑品，並且有良好的規劃、配置與維護的藝術單位。換言之，它應該是一座展示陳列立體藝術品的美術館。

那麼部分野外雕塑、公園雕塑、城市雕塑、景觀雕塑……莫衷一是的名稱，嚴格來說俱非「雕塑公園」的範疇，不是本書所關注的對象。

選定這幾座夠水準的目標後，二〇〇四年夏天，筆者奔波、曝曬、朝聖的身影，終於換得了書稿的完成。感謝這些上千位的藝術家，勞心勞力的創作作品，也爲興建、經營這些雕塑公園的業主、工作人員致上敬意。沒有如此的付出，這個世界上便減少了可敬可親可遊的藝術品雕塑公園，也就少了足以代表當今人類文明的東西了。向所有幫助筆者探訪工作的朋友致謝！

第二章

「雕刻之森美術館」
日本箱根
（The Hakone Open-Air Museum）

「雕刻之森美術館」是亞洲地區歷史最久的戶外雕塑博物館，經過三十六年的耕耘，始終光華耀眼，**雕**刻之森美術館」堪稱為「東方雕塑公園的巨碑」。其豐富與精緻、經典與前衛、品質與深度、景觀與建設，樣樣都是亞洲同級雕塑公園中之最。

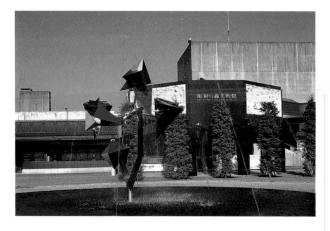

箱根雕刻之森美術館的入口處

一九六九年，日本戰後經濟快速復甦之際，日本舉國上下全都浸淫在一片局勢大好的喜悅之中。位於神奈川縣富士山腳下的箱根風景區，誕生了一座野外美術館——雕刻之森雕塑公園。

這座亞洲地區歷史最久的戶外雕塑博物館，經過三十五年的耕耘，始終光華耀眼，歷久不衰，堪稱為「東方雕塑公園的巨碑」。二○○四年春天的亨利・摩爾大展，除了公開該館收藏的二十六件巨作之外，另外向英國的亨利・摩爾基金會商借了雕刻、模型、繪畫、版畫等，共一百六十餘件展品，規模空前，顯示雕刻之森美術館強烈的企圖心和未曾懈怠的運營理念，依然佔著亞洲龍頭老大的地位。

雕刻之森以擁有三百餘件近代及現代雕刻品著稱。位於神奈川縣箱根風景區內，佔地七萬平方公尺的山坡地上，海拔六百公尺的溫泉名勝地，將庭園景觀、建築設計、教學研究等功能集大成。其中的畢卡索館（Picasso Pavilion）藏品豐富，本館（Main Gallery）、藝術館（Art Hall）、繪畫館（Picture Gallery）內的平面繪畫和小件雕刻展示，完整並全貌的呈現東方（日本）、西方

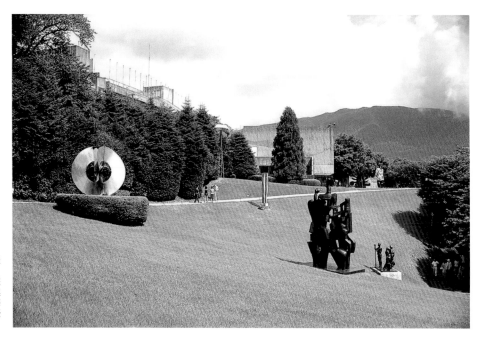

雕刻之森中最美最大的綠地展示場，中央建築為本館畫廊，周遭的草坪與作品顯得寬敞，每件作品都能展現優點。

的近代美術史，橫跨的時間約有百年，流派幾乎全數囊括，凡知名者皆重點收藏，除了區域性外兼顧國際視野。甚至對雕刻材質、技法、理論等的研究，幾乎巨細全包，可說是一座近現代世界雕刻史的活標本。該館不僅夠份量成為東方亞洲國家同類型美術館之首，就算與歐美的雕塑公園相較，亦不遑多讓，更何況雕刻之森雕塑公園還兼備日本雕刻史櫥窗的重要任務。

創辦人鹿內信隆，於一九六九年開館時曾說：「現代雕刻與環境藝術的振興，是日本文化藝術界未來發展必須導入的課題。」擁有產經新聞社等廣大連鎖企業的鹿內信隆，當他一九六〇年拜訪過英國倫敦郊外的亨利‧摩爾（Henry Moore,1898～1986）私人庭園工作室之後，便有了興建雕塑公園，讓藝術品與大自然結合的念頭。返日後，經過積極規劃，選景、設計、購藏、籌備，數年後便實現了天大的理想。開館之後，藝術界評價甚高，連帶影響了韓國、台灣的藝術界，更在日本國內掀起興建雕塑公園／公園雕塑的風潮。

「雕刻庭園的目的，是追求人與自然、藝術品與空間的調和之美，雕刻之森雕塑公園的目標是以收藏最傑出、最多樣的雕塑品，在最佳的自然風景中展開。」由雕刻家井上武吉主導的園區規劃設計，便朝此理念努力。目前該公園已經典藏了三百餘件雕塑品，實乃累積人力、財力與時間才有的佳績，殊為

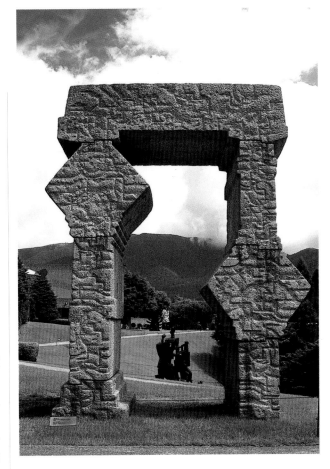

流政之
風的刻印
1979
白花崗岩
393×310×137cm
厚實的結構，斑駁的肌理，此作為雕刻之森十週年紀念作。

難得。試看，一九六九年開館便舉辦的「第一屆現代國際雕刻展」、一九七一年再舉辦第二屆、一九七三年舉辦「第一回雕刻之森美術館大賞展」、一九七九年舉辦「第一回亨利‧摩爾大賞展」、一九八〇年舉辦「第一屆高村光太郎大賞展」，一九八一年因作品數量過多，便成立了另一座姊妹館「美ク原高原美術館」。

接著一九八三、一九八四年由美ク原高原美術館移辦上述兩賞展，從一九八六年起把高村光太郎大賞展改稱為「羅丹大賞展」（針對具象雕刻，到1992年截止，隔年舉辦），加上原先的「亨利‧摩爾大賞展」（針對非具象

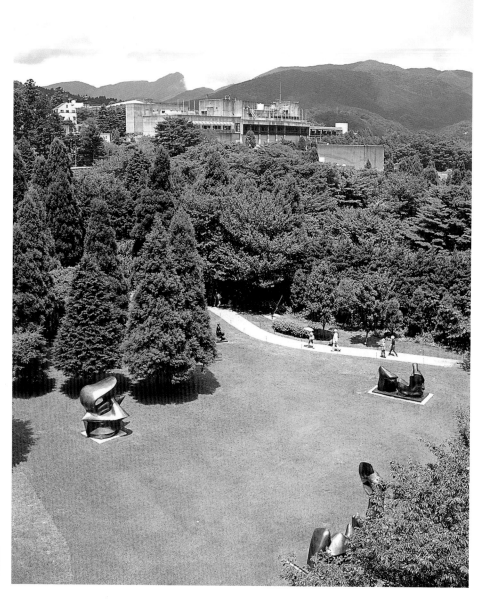

從高塔遠眺雕刻之森園區，但見箱根山中的寧靜與雕刻藝術相得益彰。

雕刻，到1991年截止，隔年舉辦）。這期間總計有十三件國內外雕刻巨作獲獎，對雕塑藝術的推展功效之大，簡直罄竹難書。從一九九三年開始，再把獎項改為「Fujisankei 現代國際雕刻雙年展」，移到美夕原高原美術館舉辦，每二年盛大開展，持續推動的創新、研發意旨，可謂根基深厚，開花結果，成就非凡。當然，除了固定的雕刻公募（競賽）展之外，該館也舉辦了各種繪畫（油畫、版畫）、陶藝、裝置的邀請展，值得一提的是該館與台灣的關係密切，曾經邀請過吳炫三（1992）、朱銘（1995）、楊英風（1997）舉

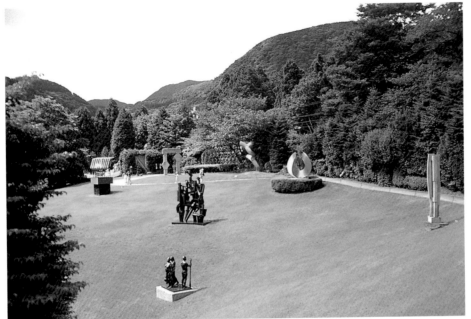

雕刻之森的草坪展示區，作品配置與整體效果十分協調，早成為各國雕塑公園規劃的範本。

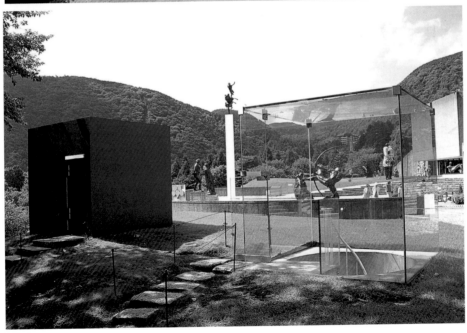

井上武吉作品〈My sky hole A〉，從左側黑箱進入，穿過人體內臟似的通道，再從右側透明箱子出來。地下中央有圓形小室可以觀天井之光。

辦雕刻個展，對東方國家的雕刻藝術交流，有不可度量的貢獻。

從入口廣場的一件新宮晉水力動態雕刻來看，這件充滿陽光閃爍、水花濺進的動力作品，就足以表彰該館高度的藝術性。搭上扶手電梯直下到原本的入門通道，就可以看見高達十幾公尺的地標：卡爾·米列斯（Carl Milles, 1875～1955）的〈人與巴卡斯〉銅雕佇立在高柱上，飛翔的人與馬，輪廓十分優美。羅列四周的羅丹（Auguste Rodin, 1840

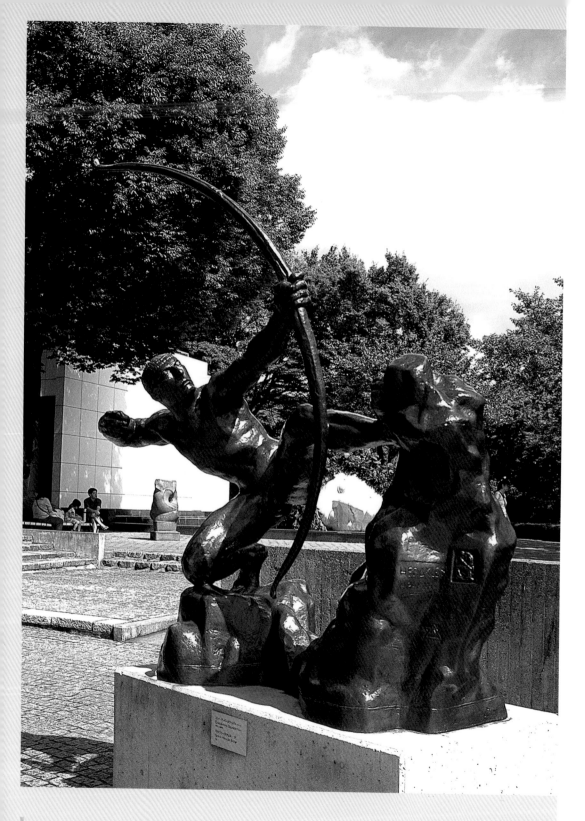

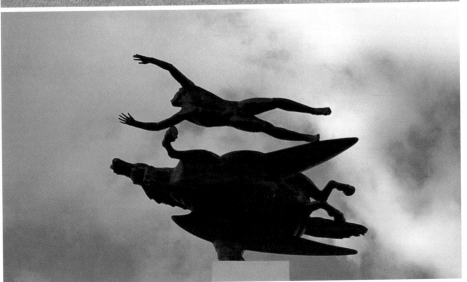

<div style="text-align: right">

卡爾達
魚之骨
1966
鐵、塗料
340×390×254cm
黑色的鋼鐵傳達的
是內在的靜止力量
（上圖）

卡爾・米列斯
人與巴卡斯
1949
銅
250×336×140cm
飛馬與裸男的騰空
飛躍姿勢，高聳入
雲，是園區入口處
的明顯地標。
（下圖）

</div>

～1917）、亨利・摩爾、布魯岱勒
（Bourdelle，1861～1929）、妮基（Niki de st
Phalle，1930～2002）……巨作，都是名家
代表作。放眼藍天白雲與名作如林，心胸開

朗，先前被藝術撼動的心又被自然山林的清
爽舒適所擁抱。陶冶身心、超越時空，藝術
的高超價值在此徹底地湧現，深刻地烙印在
遊客的心坎。

<div style="text-align: right">

布魯岱勒
拉弓射箭的拉克列
斯
1909
鑄銅
248×240×90cm
將近百年前的作
品，現在看來依舊
動人。（左頁圖）

</div>

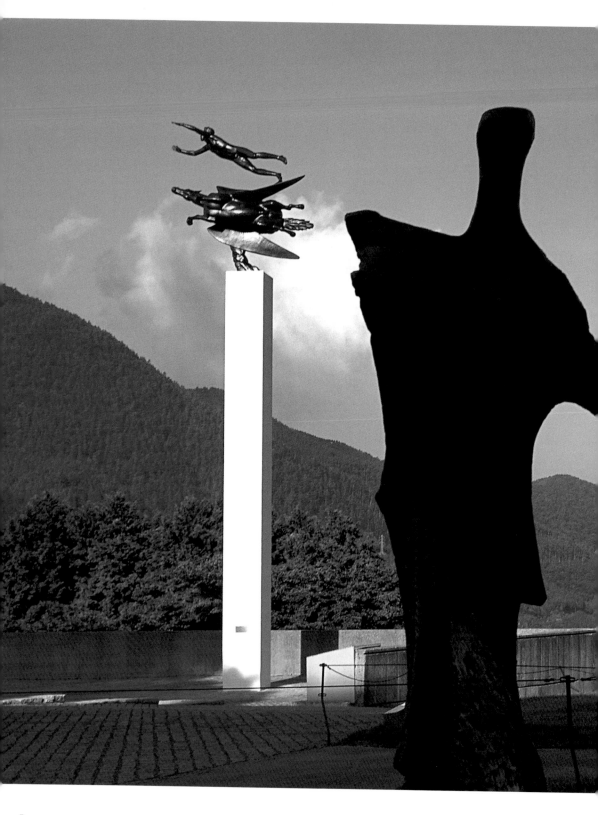

放眼雕刻之森的大場景，可見箱根大山脈與藍天白雲做為大件雕刻作品的舞台，讓大師的風範長存天地間。彩色人像為妮基1968年作品〈黑色力量小姐〉。

松原成夫
宇宙的色彩空間
1968
鐵、塗料
200×200×10cm×
12件
靠近兒童造型區的
系列作品，淺顯易
懂，常有孩童穿梭
其間。（下圖）

從布魯岱勒的〈四
女神〉巨作回望米
列斯〈人與飛馬〉，
但見氣魄雄偉，尊
貴非凡。（右頁圖）

2004年夏天該館舉辦了亨利・摩爾超大型專題展，值得一窺，現代雕刻的真諦隱現其中；尤其是現場復原了大師工作室的一景，許多樹枝、奇石、貝殼、骨頭等小物件紛陳，由此似乎也透露出藝術家靈感的來龍去脈。

室外起伏落差滿大的草坪上，優美的坡地上展陳了數十件各具特色的雕刻，有量塊感十足的人體、風力轉動的輕巧作品、晶亮圓渾的抽象構成、高大如林的抽象人群、粗獷的白色石雕、巨大浮懸的晶亮圓球、濃妝艷抹的肥碩女體、不斷旋轉舞蹈的鋼管……，這一座精采的雕刻大舞台，呈現的作品各依角色不同、視點變動而有不同的風貌。個體之間的間距與高低落差、鄰近作品的互動、觀賞路線的劇情式安排、陽光風向的自然變化因素、作品尺度與色彩的協調……舉凡規劃與配置的各種重要因素，都在偌大的廣場上擺佈得宜。和諧性、趣味性、變化性、舒暢性，各種環境藝術要求的客觀條件皆十分理想，令筆者激賞萬分，此區是遍覽過世界各地許多雕塑公園以來，感覺相當滿意的展

後藤良二 交叉空間的構造 1978 強化塑膠、鐵、塗料 530×943×275cm 黑色男體與紅色女體，以碳原子結構式疊合，形成龐大的有機世界，充滿睿智與力量。（上圖）

米羅 人物 1972 樹脂、塗料 206×289×245cm 簡單亮眼的米羅招牌式作品。背後是另一件可供兒童進入玩耍的巨作。（下圖）

卡爾・米列斯
神之手
鑄銅
位於跨越小橋旁的
高柱上，造型輪廓
線十分迷人，從各
角度觀賞都構圖完
美，令人激賞。

示區之一，加上地理位置離台灣不遠，值得
特別推薦並肯定之。

　　慎重介紹的是安置此區一角的後藤良二作
品〈交叉空間的構造〉，作者將一四四個男女
裸像以鑽石碳原子的結構方式重疊，因每個
單位（人）的手腳伸出角度可結合成六角
體，重覆交叉後，呈現出宇宙基本結構，正
巧是陰陽調和的道理，此作是後藤良二在二

十七歲時的智慧之作，形像豐美，意義深
遠，非常耐人尋味。

　　登上一座小橋，視覺頓覺豐富起來，上頭
是卡爾・米列斯的〈神之手〉，精巧優美；前
方是米羅的〈人物〉，簡潔可愛；襯景作品是
一件大型的透明泡泡狀結構，可讓兒童爬上
爬下，遊玩嬉戲；後頭是巴里・弗拉那坎
（Barry Flanagan, 1941～）的〈二隻兔子在

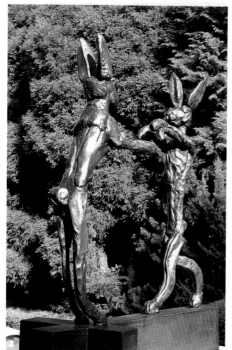

巴里・弗拉那坎
二隻兔子在打拳
1985
銅
200×168×72cm
造型拉長的兔子站
立嬉戲,詭異而有
趣。

打拳〉,怪異荒誕,分外有趣。

　　越過了此橋,即刻進入一座堂皇、雄偉、豐碩的雕塑殿堂,那就是該館鎮館之寶——雕塑大師亨利・摩爾的專題展示場。

　　放眼綠油油的草坪上,近十件三至六公尺的鑄銅巨作,不外是女體、母子、骨貝聯想……,亨利・摩爾生平各個時期許多的代表作品均蒐羅其中,部分作品的縮小模型亦展示於室內館。但見微風拂過樹梢,葉影婆娑,而大師巨作幽幽煥發出古銅色的光芒,穩如泰山,不受遊客穿梭、小鳥啁啾、陽光漫移而有所驚擾。每件鑄銅之作佔據綠蔭一隅,就這麼深深抓緊地表,欲與天地共老。如此景致,亨利・摩爾地下有知,當必會心一笑。

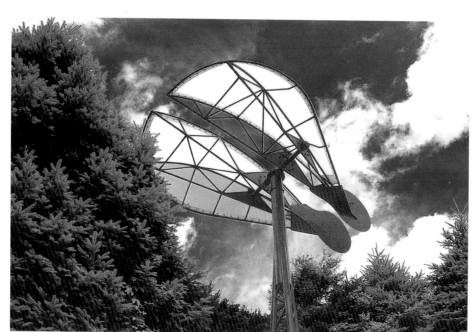

新宮晉的對話
1978
鐵、鋁、帆布、塗料
779×500×500cm
巨大的紅色物迎風
緩緩招展,讓空間
活潑起來。

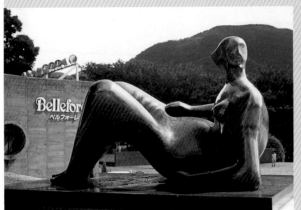

亨利‧摩爾 橫臥像 1979 鑄銅 124×230×157cm
安置於入口廣場，氣質高貴，是專題展的代表作。

亨利‧摩爾 家族 1948～49 銅 150×118×76cm
渾厚的線條，銅綠的色澤與質感，使親人的感情呼之欲出。

亨利‧摩爾的巨作在綠蔭廣場展示，優美林相與草坪襯托之下，大師風範渾然天成。

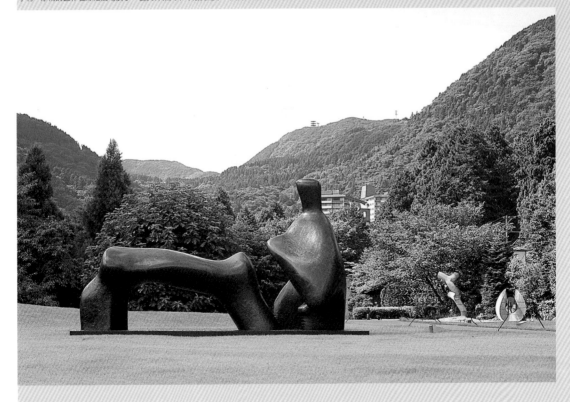

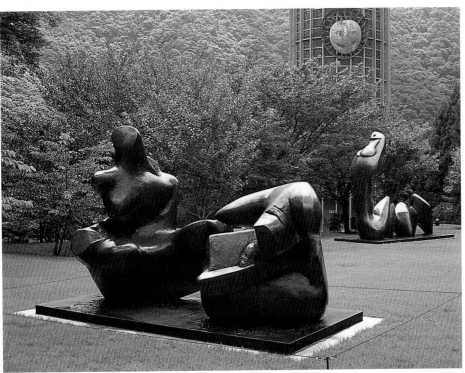

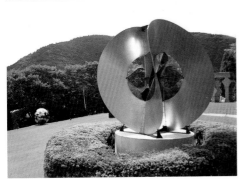

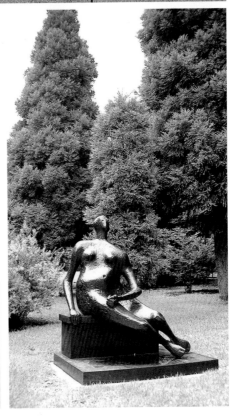

　　陪伴亨利‧摩爾巨作的是一九七五竣工，迄今已三十年的〈交響樂雕刻〉彩色玻璃塔，塔高十八公尺，頂登可以眺望全園，遠望箱根群峰，山嵐繚繞，再低頭看亨利‧摩爾的作品，姿勢如恆，念天地之悠悠，不禁感銘五內。

　　得空小坐繪畫館中飲茶，佐以二樓的東、西方名畫，包括館藏的趙無極一九七六年的三連屏油畫，使人心曠神怡。此館可說是精

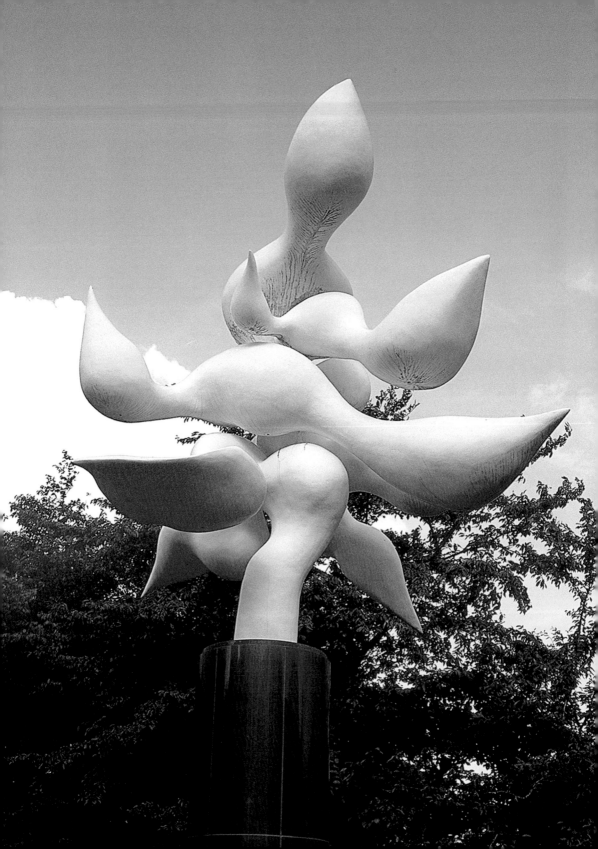

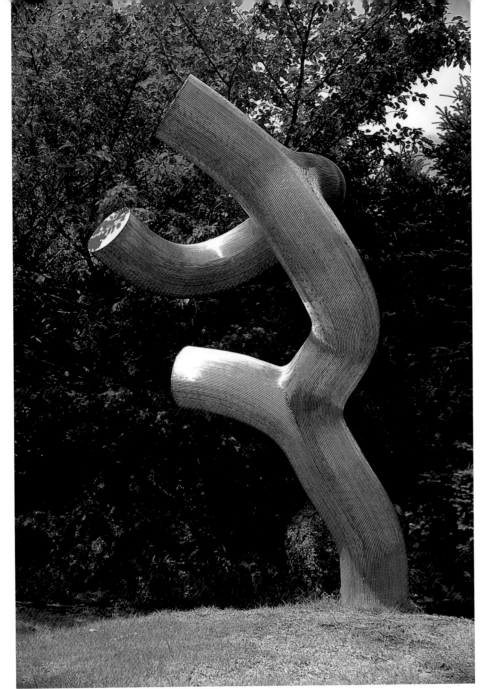

岡本太郎
樹人
1971
強化塑膠
360×280×310cm
他是1970年大阪萬
國博覽會時的〈太
陽之塔〉作者，創
作持續三十餘年不
墜。

馬茲欽斯基、丹寧
赫夫（Matschinsky -
Denninghoff）合作
暴風突進
1980
不鏽鋼
400×220×240cm
德國藝術家的細膩
之作，全以不鏽鋼
圓棒焊實。
（左頁圖）

采的美術史抽樣展覽室，賞覽後，足以領會
這段美術史（西洋／東洋）的粗略面貌。

　　漫步穿過小彎道，宮脇愛子的〈Utsurohi〉
不鏽鋼管的弧線在綠地上拉出漂亮的弧線，

與畢卡索館的巨大黑字 PICASSO 相互輝
映。館內的典藏十分豐富，顯現一九八四年
開館時，企業家大老闆旺盛的信心和魄力，
單就畢卡索的陶藝作品就購藏了一百八十八

多田美波 極 1979 不鏽鋼、結晶化玻璃 240×450×300cm 獲第一回亨利・摩爾大賞，
此作表面反射的正負空間效果，十分獨特。（上圖）

佛蘭西斯科・士尼夏 海邊的人群 1984 銅 195×180×120cm 此作獲1984年高村光太郎
大賞，表現三位勞動者的堅韌意志。（下圖）

件，其他雕刻、素描、油畫、粉彩畫、版
畫、織毯、金銀製品，計達三百餘件，數量
驚人，如今價值連城。尤其是對畢卡索晚年
的戲筆之作，有清晰的收集與介紹，這一位
二十世紀最偉大的藝術巨擘，與亨利・摩爾
同樣地被日本人如此尊崇，真是「藝術魅力
無國界」的最佳明證！

遊園過半，再折回半途，可抵「星之庭」
的綠色迷宮，周遭全部是日本的藝術家所作
人體雕刻的大集合，再往下走過小湖，湖上

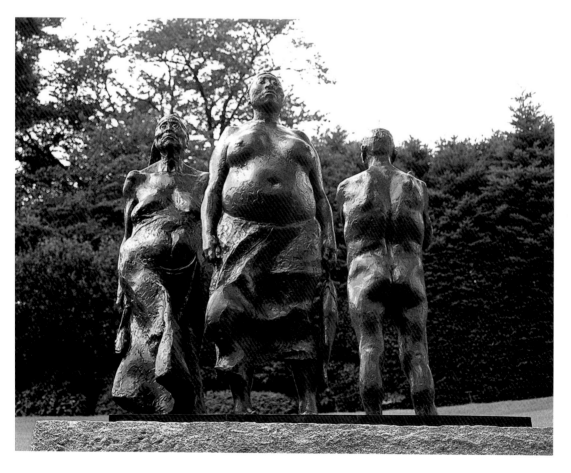

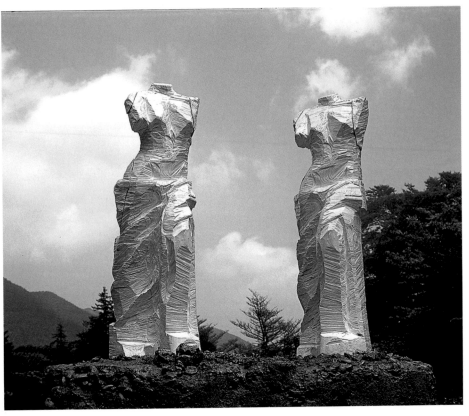

吉姆・戴恩
展望台
1990
鑄銅
208×150×90cm×
2個
維納斯斷頭像以大
斧劈形式呈現，重
複且變奏，呈現個
人風格。

有瑪塔・潘（Marta Pan, 1923～）的樹脂加塗料之作〈浮體雕刻三號〉，大紅色幾何抽象體在綠樹叢中，醒目亮眼，只可惜山凹湖面太小，陽光稀弱，有志難伸，委曲了這組作品。接著室內只展示一件的〈網之堡〉與兒童遊戲造型廣場，是貼心地提供兒童攀爬、玩耍的嬉戲空間，小孩子在這裡可以與雕刻作品親近，甚至發想出許多遊戲的方法，不但啟發兒童創意智力，也替日後染下藝術的根苗。

回到圓形廣場，在戶外與羅丹的〈巴爾扎克〉共飲一杯咖啡，或前往其他藝術紀念品店、餐廳、兒童玩具館……各種休憩設施，都足以恢復遊園的疲勞。特別一提的是，日本文化中精細靈巧的一面都在這些生活細節中表露出來，不論紀念品的設計、畫冊的編印、飲食的精緻、服務人員的禮節……在在顯示日本文化深入生活中間，連美術館的空氣都有高貴的氣質。

馬克思・畢爾
建築雕刻
白花崗岩
252×252×252cm
包浩斯運動的健
將，作品有單純、
安定的美。

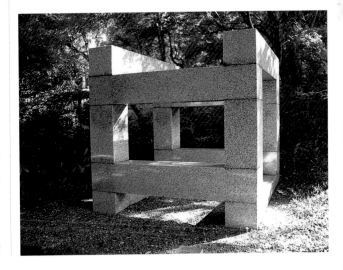

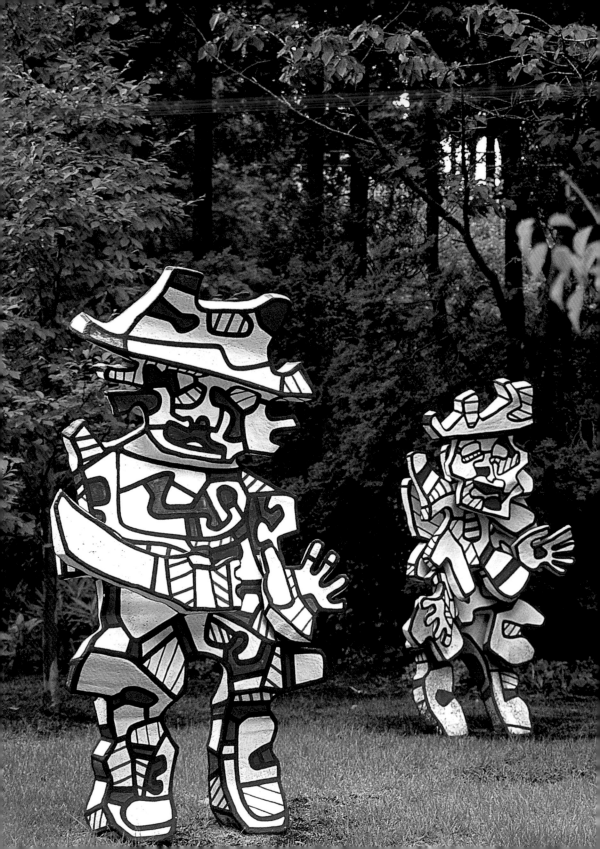

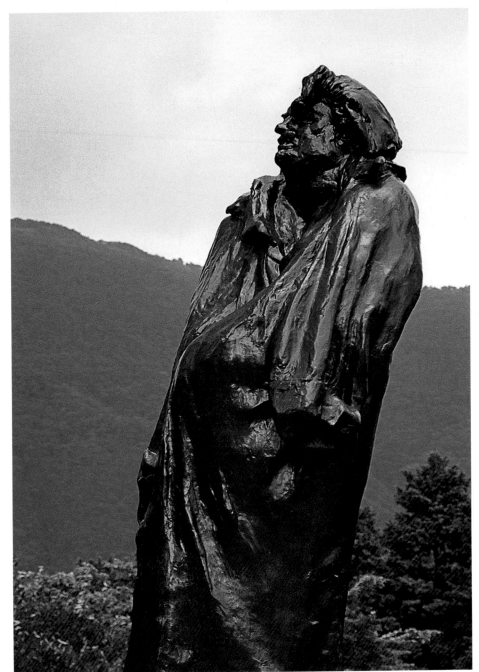

羅丹
巴爾扎克像
1891～98
銅
270×120×127cm

杜布菲
使者群
1975
樹脂、塗料
（左）
212×119×48cm
（右）
200×116×45cm
形似外星人的怪
物，用黑線條繪
出，更具童趣。
（左頁圖）

綜述雕刻之森雕塑公園的印象，其豐富與精緻、經典與前衛、品質與深度、景觀與建設，樣樣都是亞洲同級雕塑公園中之最。何況已達三十五年高壽，仍舊能推陳出新，維持該公園蓬勃的朝氣，更是許多開館之後便原地踏步同業們的借鑑。

一九九四年的二十五週年慶，該館聲稱已有二百萬人次的觀眾，至今的參觀人數豈不

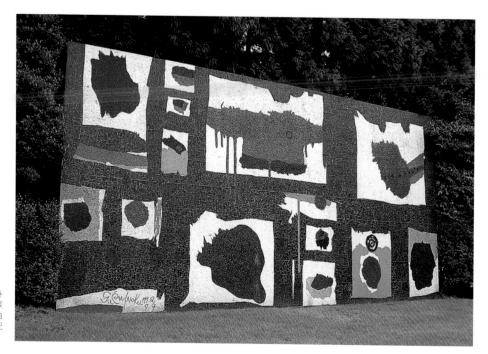

猪熊弦一郎
音的世界
1979
馬賽克壁畫
500×1000cm
園區內唯一的戶外
平面鑲嵌瓷畫，深
受馬諦斯影響的抽
象構成，形色搭配
十分傑出。

菲力普‧金格
月光中的太陽
1973
鋼、鋁、亞鉛、塗料
540×340×225cm
紅色的陽光圈，懸
掛的彎月，幾何抽
象也有現象界的意
象指涉。

更加可觀，因此，該館做為全日本最受歡迎
的戶外美術館應不為過。甚至於稱霸亞洲，
獨步東方，號稱最有人氣的美術館，亦實至
名歸。

　　雕刻之森雕塑公園既然負有如此盛名，接
著邁入不惑之年，理當因身為東方龍頭的
地位而更加關注亞洲各國的雕塑藝術，不論
交流、鼓勵、肯定、互惠的各種工作應是其
義不容辭的作為吧！

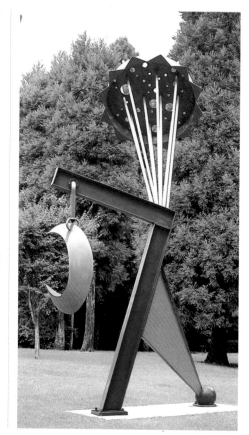

【小檔案】日本箱根「雕刻之森美術館」

地　　址：日本神奈川縣足柄下郡箱根町二ク平

開放時間：3月至11月（9：00～17：00），12月至
　　　　　2月（9：00～16：00）

門　　票：1600日幣（成人），800～1100日幣
　　　　　（學生），另有團體票及殘障票優待。

交　　通：可從東京新宿乘搭「小田急線」電車
　　　　　前往，清早出發可做一日遊，沿線景
　　　　　色優美。亦可在箱根住宿一晚，泡湯
　　　　　兼賞景是好選擇。

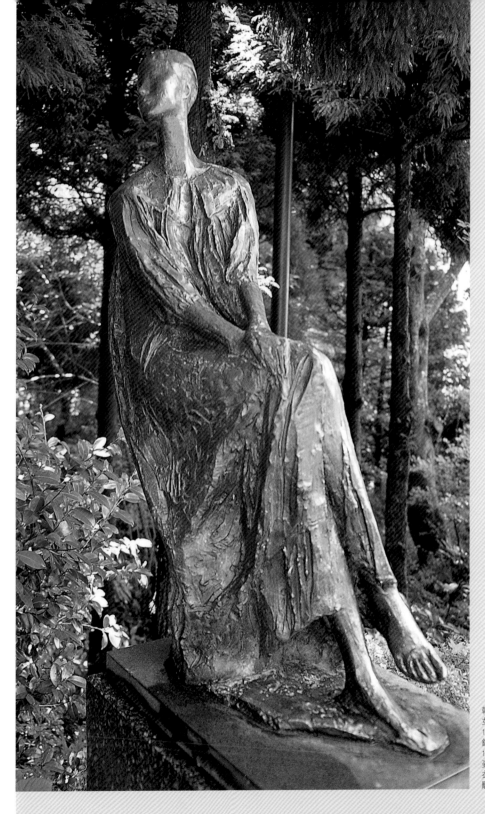

朝倉響子
女
1970
銅
109×33×69cm
姿態優雅配合細膩
衣紋，富日本具像
雕刻的特色。

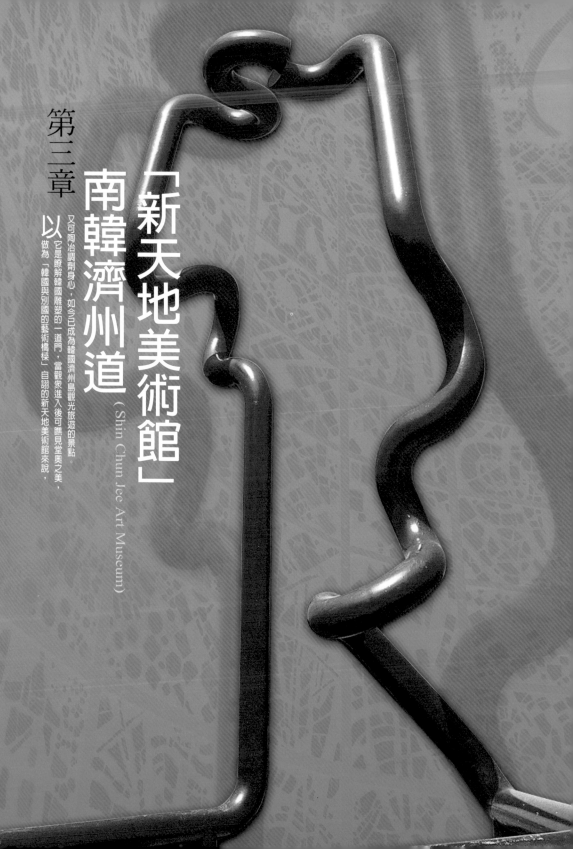

第三章

「新天地美術館」
南韓濟州道
（Shin Chun Jee Art Museum）

以做為「韓國與別國的藝術橋樑」自詡的新天地美術館來說，它是瞭解韓國雕塑的一道門，當觀眾進入後可瞧見堂奧之美，又可陶冶調削身心，如今已成為韓國濟州島觀光旅遊的景點。

位於朝鮮半島西南端的濟州島，距離朝鮮半島一百公里，目前有飛機每天直飛台北與濟州島，往來方便。濟州島東西長七十三公里，南北長四十一公里，面積不大，但四季如春，充滿南國風情，是韓國旅遊觀光重要景點之一，更是韓國人渡蜜月與渡假的聖地。

位於北濟州郡距濟州市郊十公里之遙的新天地美術館，幾乎是一座以戶外雕塑為主的大型雕塑公園，佔地三萬餘坪，作品數量單單戶外雕塑就有三百五十件，其他室內雕塑、繪畫、民俗雕塑、陶甕……典藏品十分可觀。

該館從一九八七年四月二十五日開館至今，持續營運中，雖然這幾年創作營暫停，新作不多，但拜濟州島觀光旅遊興盛之賜，遊客增多，韓國專業人士、學生遠來學習與觀摩者與日俱增。對於台灣喜好雕塑藝術的人來說，濟州島的新天地美術館，確實是很便捷前往的選項。

「新天地美術館」由韓國誠信女子大學的鄭官模教授創建，對選址、邀件、建設、推廣等事務，都給予相當支助，當然對韓國現代美術的貢獻，更是不言可喻。

當遊客進入美術館前，先會被公路旁的巨大不鏽鋼作品吸引，韓仁成（Han Myung

金光友
（Kim Kwang-Woo）
自然、偶然、人間
1988
花崗岩
470×670×85cm
柔化的石材，蝸捲在綠地上，十分逗趣。

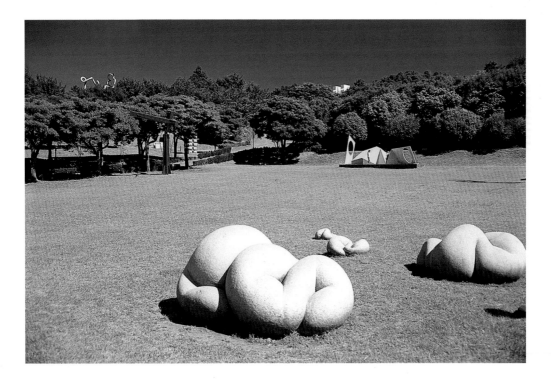

簡單有力的幾何型體，組成清楚明白的意義，
抽象雕塑也可以很具體的指涉尋常物體。

固體的圓轉換成凝固的流質，二者之間的質變與形變頗具詩意。

全國光
（Jun Kug-Kwang）
廢墟地
1987
花崗岩
496×495×330cm
淺易直截的做法，
讓觀眾進入時有所
震撼。

朴明姬
（Park Myung-Hee）
「龜兔賽跑」系列
該園特別規劃一個
「動物造型區」，許
多靈巧的作品，令
兒童喜愛而接近，
此為其一：造型可
愛逗趣（左頁圖）

金榮燮
(Kim Jong-Seul)
堅決的初始
1988
銅
85×73×187cm
傳遞一種強悍的意
志力，是韓國雕塑
常有的形式。

全京玉
(Jun Kyoung-Ok)
SSo-rae-84
1984
不鏽鋼
464×50×300cm
最低限雕塑的典型
作品，陽光下反射
冷冷的光。
（右頁上圖）

金昌喜
(Kim Chang-Hee)
幻想87
銅
50×40×180cm
隔著小河背對廣
場，特顯溫馨的一
面。（右頁下圖）

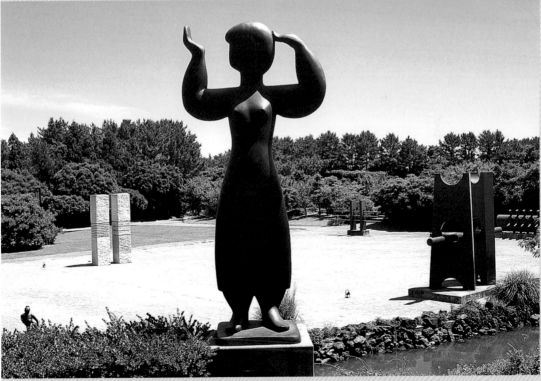

面對汪洋與公路，
韓仁成的不鏽鋼作
品〈相遇〉，具有美
術館的標誌功能。
又有頂天立地的大
氣魄。（左圖）

鄭官模
「農家石柱」系列
600×200×500cm
鋼材
於第一進廣場，把
濟州島民俗風情做
最透徹的演繹。
（右圖）

申顯建
（Shin Hyun-Jun）
失落的年代
1997
銅
80×100×190cm
壓抑的五官表情，
配上誇張扭曲的身
軀，作品的深刻意
涵，不言可喻。
（右頁圖）

Seub）以鋼管組構的〈相遇〉，曲線流暢，
感性彎轉，鮮紅色的敷彩，讓奔馳於道路上
的人車產生驚鴻一瞥的美感。

入園後兩旁夾道老松，樹下安置數十件以
人體、親情、寫實為主的雕塑。尺寸不大，
材質平實，主題通俗，頗能讓來客有淺顯易
懂，引人入勝的感覺。其中以申顯建（Shin
Hyun-Gun）的〈失落的年代〉盒子狀人形最
為感人。

左側一區被松林圍繞的濟州島傳統石雕，
是俗話叫做「多爾哈魯邦」的火山熔岩雕刻
而成，大眼圓鼻，雙手捧腹，少有下肢，古
拙且率真，是濟州島千百年來的守護神，與
台灣的土地公相似，到處可見。這一專區蒐

集了較為精美的數十座石雕，形成古今作品
並置的和諧場域。

轉進更大的廣場，是鄭官模的系列巨作
〈農家石柱〉，兩塊石柱各開三個洞，以三支
橫木貫穿，各有不同高度與造型，原來這是
從傳統民居的三橫木「君子門」演變而來：
一橫木防雞鴨進入，二橫木防牛羊，三橫木
表示家主人外出，看來是防小偷了。如此淳
樸民風轉化為現代雕塑，確是一絕，也成為
濟州雕塑公園的代表作之一了。

另一區由大片草坪組成，巨大怪異、多元
風貌的現代雕塑各依其意而安置其間，當中
不免有衝突與扞格點，亦有遮蔽前景、干擾
背景的遺憾。然而，金昌喜（Kim Chan-Sik）

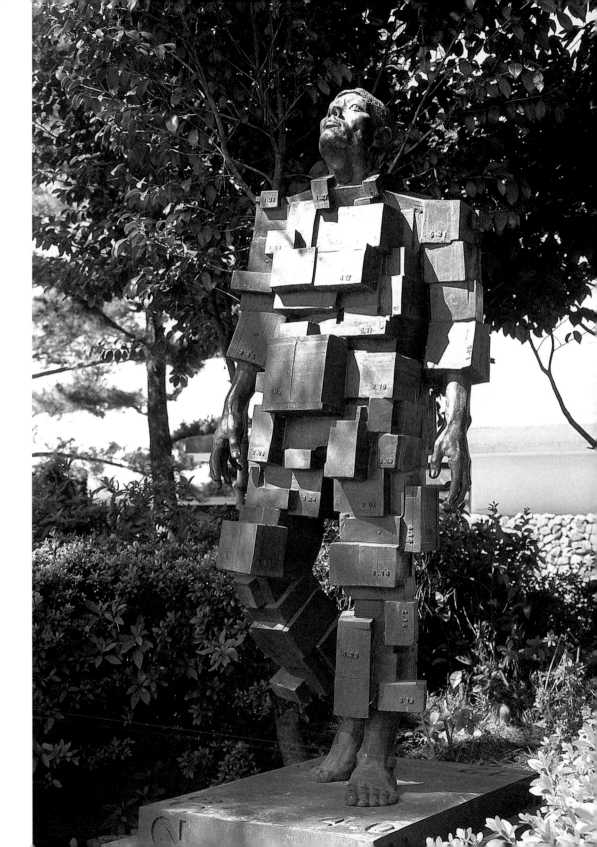

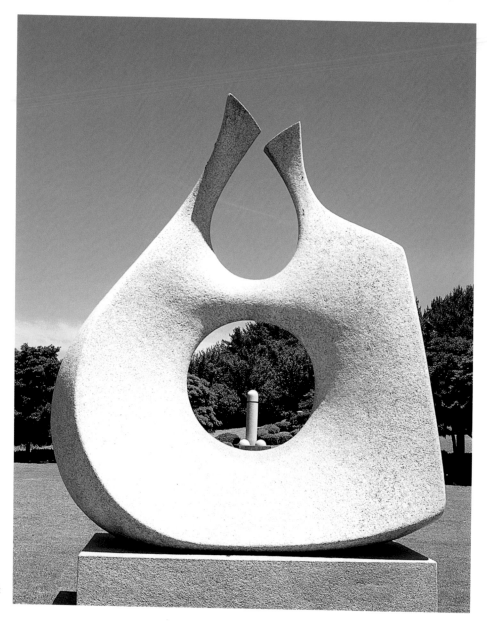

金昌喜
感覺
花崗岩
1987
200×87×273cm
位於園區心臟點，
受到禮遇和親近最
多。

朴元周
（Park Won-Joo）
自畫像
1989
鋼、玻璃
樹蔭下的倒影與光
影的變化，納入環
境情景的因素。

的石雕〈感覺〉有大圓洞在中，往往透過借景手法，有不錯的意外效果；朴元周（Park Won-Joo）的〈自畫像〉由鐵畫架和大鏡子組成，遊客或其他鄰近作品都能入鏡，成爲頗有趣的互動因素，帶來雕塑品硬梆梆質感外柔軟的一面。

值得一提的是金屬雕塑的質與量，昌植

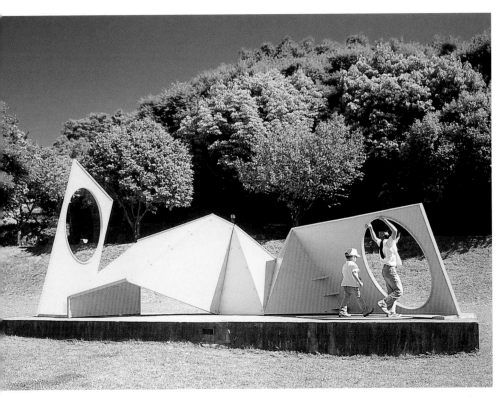

（Chang-Sik）的「無題」系列將鐵柱撐高和頂起，同時運用絞鍊予以固定，造成塊體單元之間緊張的張力。李成道（Lee Sung-Ok）的黃色〈無題〉與羅將熙（Nha Jang-Hee）七公尺長度藍色的〈斜躺女人〉，是草坪上完善的嬉遊區，許多遊客與家庭喜歡在這裡野餐。可見，金屬雕塑的尖銳或堅硬並不是無法破除的魔咒，得視藝術家的巧手如何將之巧妙運用了。

在緩坡落差之間，濃密綠蔭之下，安排許多較小型的雕塑，尺寸約在一點五公尺以內，作品風格從寫實、抽象、超現實、後現代……應有盡有，爲數五十餘件，可做爲韓國現代雕塑歷史教室，其細微處令人目不暇給。

往上有石造堆砌的畫廊，內部有繪畫和紀

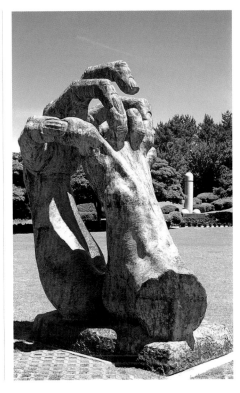

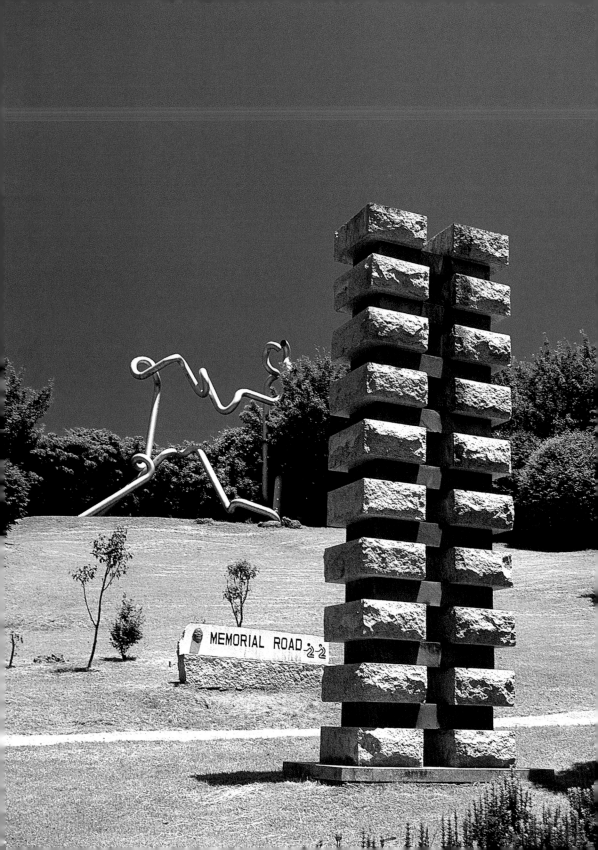

念品販售處，外牆爬滿綠藤，後面擋土牆佈置爲數五百個的陶甕，加上金海原（Kim Hae-Won）的青銅〈島〉，優雅寧靜的氣氛，使得藝術品融入自然與建物之中，似乎原本存在一般，毫無造做誇張之感。此區規劃與設計，特別有熱帶地區生氣蓬勃的優點。

新天地藝術館別出心裁地規劃了一區「動物雕塑區」，其中的雕塑沒有完全寫實的作品，但是藝術家運用想像力，把握動物特色，做出許多絕妙的雕塑。舉凡蝴蝶、蜘蛛、孔雀、章魚、海狗、天鵝、太陽鳥、青蛙、龜兔賽跑、大象、老虎、貓頭鷹……，其中一件黑馬作品高三點八公尺，大象有七

池望周
（Je Myang-Joo）
風箏 II
1991
鋼
290×110×500cm
剛硬的直線被向上飄揚的曲線所牽動，顏色強烈，引人注目。（上圖）

金秀慶
（Kim Soo-Kyung）
環形 V
1990
鋼
365×268×370cm
作品中央懸掛鐵錘，意義不凡。
（下圖）

金東浩
（Kim Dong-Ho）
二個形象
1987
花崗岩與玄武岩
200×121×500cm
抽象的、絕對的、低限的，這麼簡單罷了。（左頁圖）

吳容淑
(Oh,Young-Sook)
蜘蛛網
1987
不鏽鋼、銅
344×45×275cm
（上圖）

鄭教元
(Chung,Kyo-Won)
動物園
1988
鐵
305×240×122cm
（下圖）

姜海景
(Kang,Hye-Kyung)
貓頭鷹
1988
鐵
120×120×370cm
（左頁上左圖）

朴順熙
(Park,Sun-Hee)
狗的夢
1988
花崗岩
110×66×215cm
（左頁上中圖）

李相玉
(Lee,Sung-Ok)
太陽鳥
1987
鐵
90×90×530cm
（左頁上右圖）

全光模
(Chung,Kwan-Mo)
表相意識的現形
1993
花崗岩
1993
60×60×360cm
（左頁下左圖）

金海京
(Kim,Hye-Kyung)
蝴蝶
1989
鐵
220×140×320cm
（左頁下右圖）

金正喜（Kim Jung-Hee）　孔雀　1987　鋼　430×30×206cm　是動物雕塑區中最亮麗的一件。

動物雕塑區全景，各種表現方法並陳，使艱深的現代雕塑變得可親易懂。

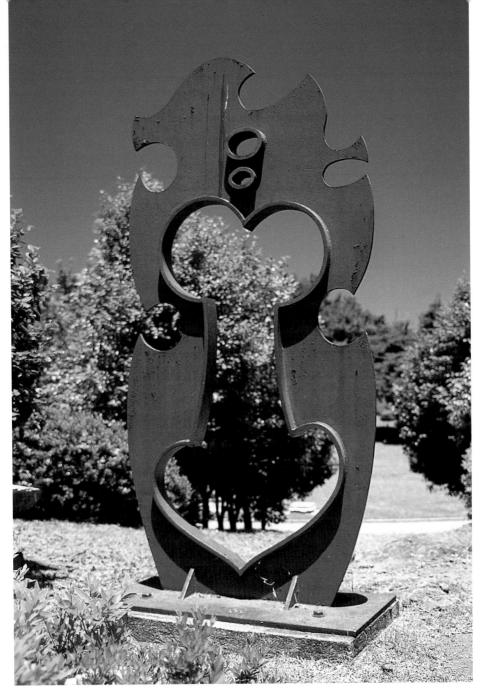

類此金屬雕塑在新天地美術館中為數不少，因日曬雨淋，往往需要勤加保養，甚至於也有重修的例子。

點五公尺長，這些可親的雕塑往往得到兒童青睞，其間充滿笑聲與奔跑的身影。

新建的白色洋房有殿堂的神聖氣氛，做為行政中心兼藝術中心，也是休息的所在。前面的一塊戶外講堂，適合小型演出，另一座大型演藝舞台，就具備直眺汪洋、廣納觀眾的優點。更特別的是一座「詩歌花園」，將詩詞鎸刻在每座造型不同的雕塑碑之上，花崗

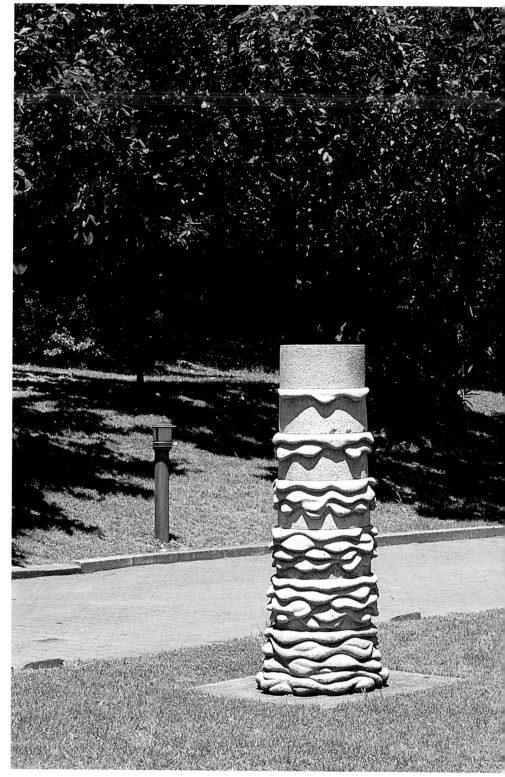

位於中央廣場的大
草坪，有一組探討
石材質變的趣味之
作，這正是七〇年
代韓國雕塑界的主
流風格。

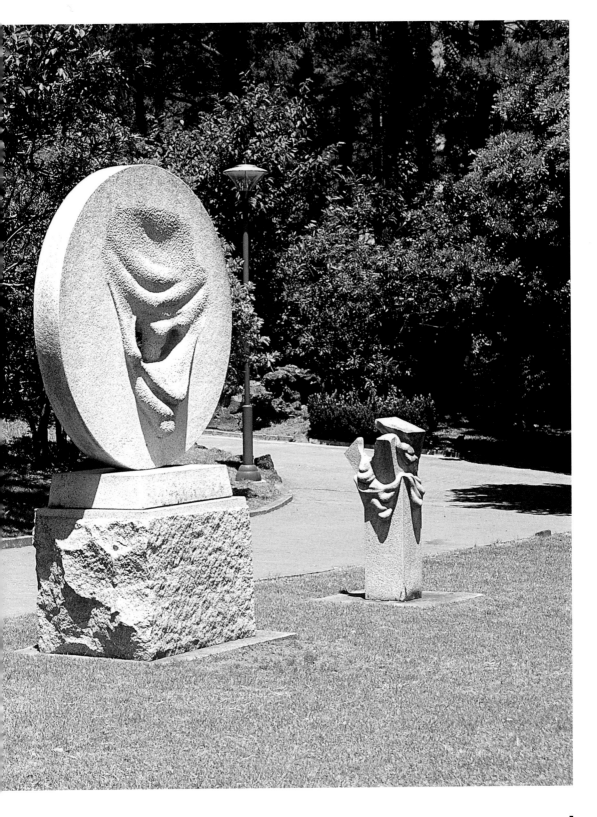

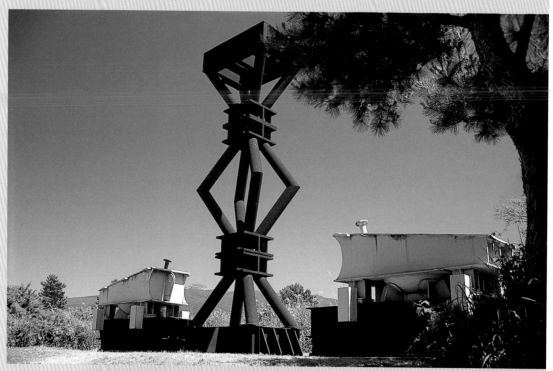

李成道
烏托邦的衛士
1990
鋼
850×215×1225cm
高高挺立於園區最
高點，堅定的姿勢
還得有穩定的結構
來支撐才行。

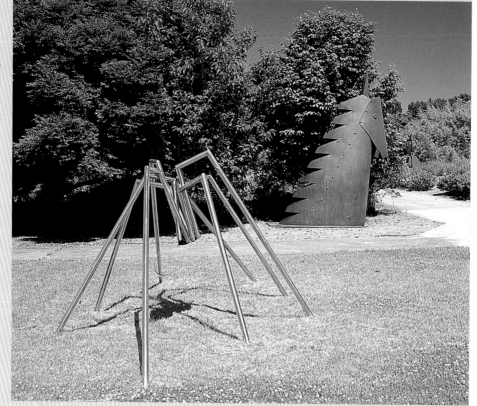

李在信（左側）
（Lee Jae-Shin）
蜘蛛
1986
不鏽鋼
425×250×170cm
朴善禮（右側）
（Pank Sun-Rye）
黑馬
1988
鋼
120×290×380cm

岩、金屬、木材等材質和造型，點綴著文學
的光華，也讓園區更有深度與廣度。

再往上走的金屬雕塑專區，最醒目的是李
成道的鋼鐵「怪獸」，名爲〈烏托邦的衛
士〉，超過十二公尺的高度，能讓全區各點都
能望見，想必這也是新天地美術館的衛士，
守護的是這座純粹雕塑藝術殿堂。其他雕塑
大都以幾何抽象造形爲多，落點於偏僻邊
陲，因而較受冷漠委屈，維修工作尚須加
強。 更高處的展望台，白色雙十造型，必然
具有現代雕塑的俐落與潔淨感，登上這件雕
塑，可東望濟州島第一高峰「漢拏山」，左眺
東中國海。天地滄茫，人與雕塑在天地之間

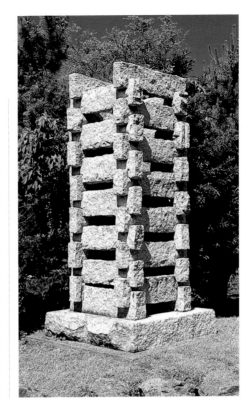

全中元
（Jun Jung-Won）
堆積
1987
花崗岩
160×160×300cm
渾厚的質感，發散
結構的力量。
（上圖）

1997年完工的戶外
劇場入口，一堵厚
實的陶壁，刻劃多
色彩多觸感的特
色，在園區中獨樹
一幟。（下圖）

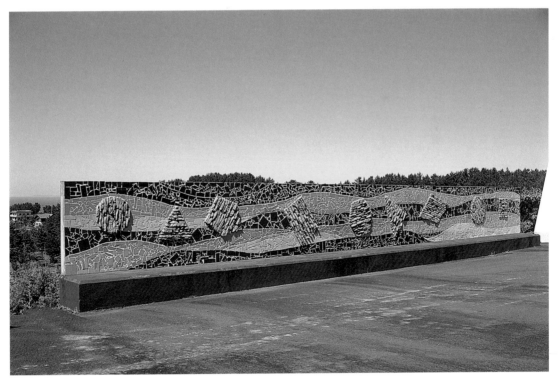

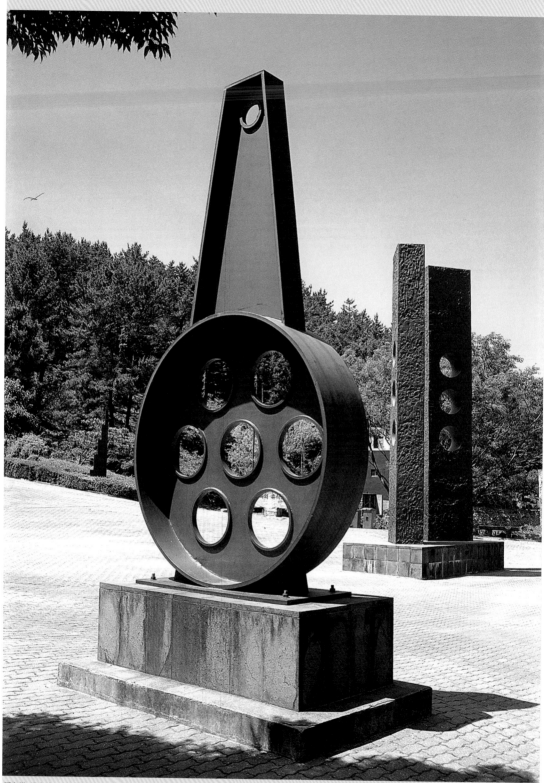

鄭官模 紀念碑 1990 鋼 200×90×600cm 系列作品十分簡潔且與生活器物有關

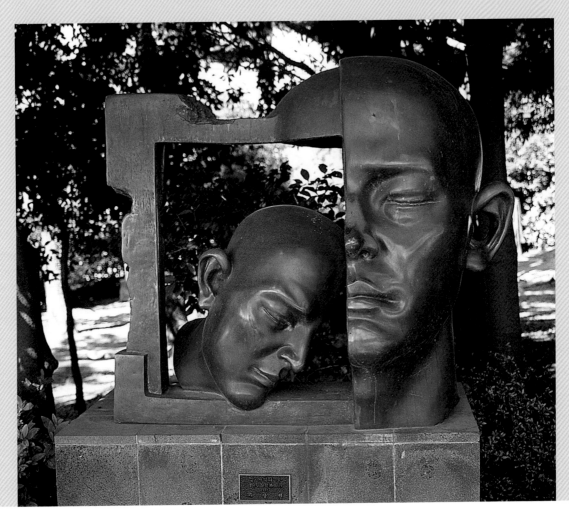

車尚元
（Cha Sang-Kwon）
生命——記憶之門
1988
銅
124×80×115cm
詩意的手法，讓個
人產生抽離、虛妄
的狀態。

究竟佔了何種位置？藝術的價值在宇宙一瞬、滄海桑田的時間洪流中，又實存了多少時間？筆者不禁低頭三思。

「新天地美術館」開館以來，除了做爲雕塑藝術的前哨站和補給站之外，並對獎掖新進、推廣他種藝術不遺餘力，例如一九八八年頒發第一屆新天地獎給四位年輕雕塑家，一九八九年第二屆頒給三位，其作品先後進駐園區，爲傳續籌火而肯定新人。此外也曾舉辦過版畫、纖維藝術、陶藝、工藝、海報設計展等，與該館曾經舉辦的數十回雕塑個展媲美。

以做爲「韓國與別國的藝術橋樑」自詡的新天地美術館來說，它是瞭解韓國雕塑的一道門，進入後可瞧見堂奧之美，可陶冶調劑身心；但是它缺少往外開的窗戶，國外作品

和世界潮流似乎被拒於門外，是美中不足、稍感遺憾之處。然而，肯定鄉土藝術和發揚現代藝術，栽培年輕藝術家的「愛國」手段，不正是朝鮮民族長期以來堅忍卓絕、團結合作的精神表彰嗎？（本章藝術家的漢字姓名為音譯，應以英文為準。）

李云舒（Lee Yun-Sook） 輓歌 銅 250×250×250cm 現代工業的廢棄物是人類文明的悲歌嗎？（上圖）

崔德教（Choi Duk-Kyo） 城市之門 1986 銅 145×130×240cm 熟稔的景象不正是現代人的寫照嗎？（左頁圖）

【小檔案】韓國濟州道「新天地美術館」

地　　址：南韓濟州道濟州市北濟州郡海原邑光寧二里
　　　　　2741

開館時間：8：30～18：30（11月至2月提早在18：00
　　　　　關閉）

門　　票：3000圜（成人），1500圜（兒童），2500圜
　　　　　（學生）

交　　通：從濟州市巴士總站乘西歸浦線公車前往「新
　　　　　天地美術館」站，約需20分鐘。

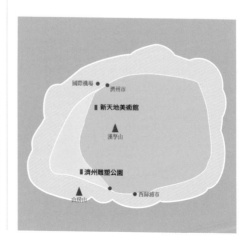

「濟州雕刻公園」
南韓濟州道 (JEJU ART PARK)

「自然、藝術、人間相融相處」的戶外美術館。

「濟州雕刻公園」佔地約十三萬坪，雕塑作品有一百六十餘件，

「濟州或寫實或抽象，或誇張或溫馨，爭奇鬥艷，完成了一座宣稱要讓

韓國濟州島基本上是一塊火山熔岩,經過千萬年的冷卻,才形成這座地質堅硬冷峻、氣氛肅穆的神祕孤島。人文的運營開發,畢竟只是大自然變遷中的一小步,原始粗獷的岩石、山稜、草原、森林,佔領了濟州的整個命脈。

藝術家就有一番不馴的志節,在類此窮山惡水之間,開闢出一畝藝術的天地,放進一百六十餘件雕塑。有寫實有抽象,或誇張或溫馨,奇形怪狀,爭奇鬥艷,完成了一座宣稱要讓「自然、藝術、人間相融相處」的戶外美術館。濟州雕刻公園的企圖心與成績單,就得仔細的觀覽和公平的比較,才能獲致一個完整的面貌與定位。因為,它曾宣稱「亞洲最大規模的綜合性文化藝術空間」。

濟州雕刻公園位於距西部海岸道路西歸濟市約二十公里處,屬南濟州郡安德面德修里,面對三九五公尺海拔的山房山,佔地約十三萬坪,作品全悉韓國雕塑界名家之作。開園十幾年來,唯一一件外國籍的作品,是中國海南省贈送的〈海女像〉,象徵兩地許多相似之處,是文化交流的一章。

進入園中首見一座亮麗的三角水晶塔,做為辦公室與地標識別之用。接著圓形廣場的四周是餐廳、畫廊及販賣部,穿過兩旁小巧玲瓏雕塑後就是魂田廣場(Hon bat Plaza),中央一件金仁敬(Kim In-Kerng)作品的花崗岩雕刻人像〈默〉,線條優美,凹凸有緻,對於光影變化的掌握十分獨到,高三公尺,

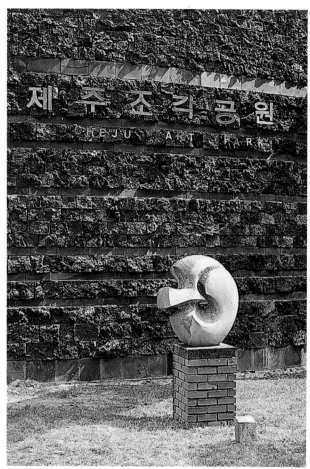

申恩淑(Sin On-Suk)
圓的意像87-3
大理石
90×45×95cm
位於入園口,平易近人造型的作品,和牆上的園區名號相得益彰,只是稍嫌小氣。

金文敬
(Kim Mun-Keung)
花崗岩
120×120×90cm
運用太極的雙環共生原理,讓空間形成一個焦點。

姜泰成
(Kang Tae-Seung)
作品
銅鑄
260×150×215cm
類似菌類植物的群
落，有某種人體生
命的象徵和聯想。

挺立石座之上，遙遙與猙獰陽剛地遠山相望，充滿藝術感性動人的氣質。此作做為引導入園的第一聲，確屬不同凡響，筆者最為激賞。

　　四周配置的女體、立像、石柱、圓墩，都能扮演烘托主角，營造聖堂氣氛的職責。經過三道厚實的火山岩堆砌成的城牆，之後就是一個安寧幽靜的蓮池。岸邊有寫實人像或釣或坐，池中有野鴨游魚俯仰潛沉，一派自然天真模樣。轉入密林中有一組石雕「祕戲」人像，陽光投射在這些「男女」身上，溫馨甜蜜，柔情萬種，好一幅人間喜樂圖。可惜的是位處偏僻，少數作品的「重要部位」被撫觸得光亮，甚至於也有被砸壞的，可見「忌妒心」是人性善良的最大殺手。

　　進入大廣場的數萬坪綠地草坪迎面而來。濟州島原本是農漁牧業重鎮，如今藝術品進駐，伐木斫林，披荊斬棘，一座座雕塑以人間帝王之姿佔領好山好水，誠然，藝術家無形的冠冕，也凌駕這些岩石、大地、草木之上：為數近三十件的雕塑，不同材質、風格、顏色、主題、技法，各自展現獨特的風貌，有如百家爭鳴一般。如何讓作品之間取

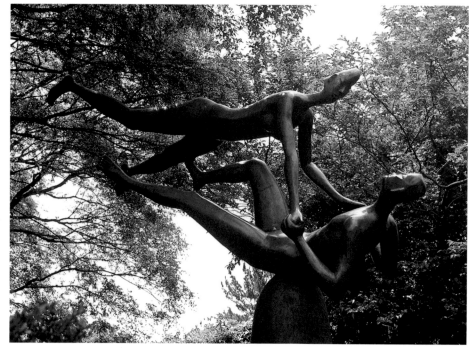

鄭大玄
(Chung Dae-Heung)
鑄銅
250×100×200cm
男女舞蹈姿勢，線
條優美，流露人間
的情愛與和諧。

李一浩的鑄銅作
品，慣用人體或部
分器官予以變形解
構，再重組成此種
怪異模樣，但熟悉
的器官，往往吸引
人群好奇撫觸。
(右頁圖)

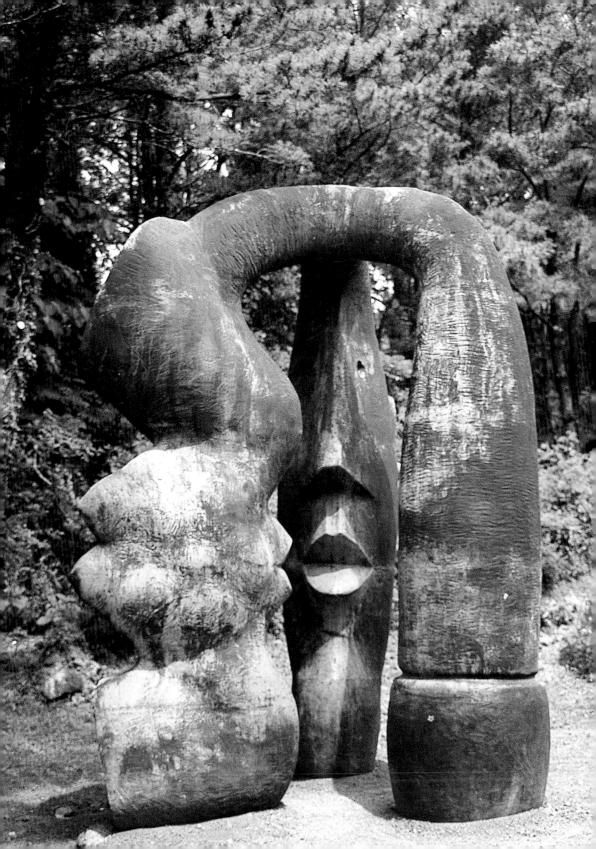

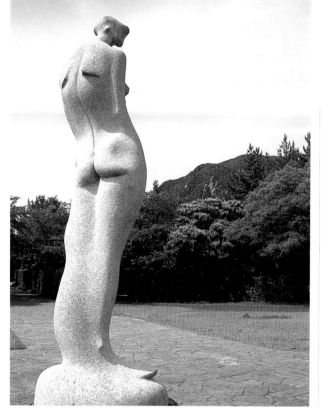

得協調、互動，進一步組構成一道道欣賞走廊，循序漸進，有情節與故事，有旋律與節奏，雕塑公園的賞心悅目，價值層次高低就在規劃的眼光了。

花崗岩石雕佔最重要、最亮眼的位置，金泳中的〈家族〉端正直挺，是人性化作品的代表；溪珞英（Kae Lark-Erng）的抽象海綿體軟質質感，就是另一種抽象語彙；李斗翰（Ill Too-Hwang）的四件一組「圖騰」，高大詭異，張力氣盛，像是民俗藝術的演化，既親切但難懂；周英道（Chu Yeung-Too）的四件系列石雕，有塊面有摺折，像書本像麵食，充滿無限的聯想。

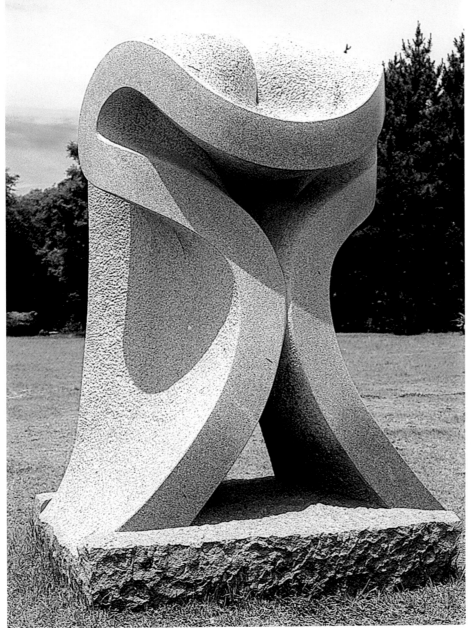

溪珞英
作品
花崗岩
150×125×210cm
有如一塊曲折的海綿，石材的硬度被徹底顛覆。

金仁敬
(Kim In-Keung)
默
花崗岩
105×66×300cm
位於中央走道上，玲瓏線條，陰陽高低的轉換手法，透白的質感，是公園中引人注目的佳作。（左頁上圖）

李斗翰
圖騰（四件）
花崗岩
400×255×430cm
造型頗有民間藝術特性且有超現實感覺（左頁下圖）

　再則，銅鑄作品的可塑性更勝石雕一籌，例如金善玖（Kim Seung-Koo）的變形女體，豐滿肥碩，擠扭成一「人球」，因其怪異奇特，淺顯不凡，常成為宣傳拍照的焦點。崔基元（Choi Ki-Werng）的〈笛子〉與金炯俊（Kim Heung-Jung）的寫實人體；金敬花（Kim Kerng-Hwa）的植物性結構，都是抽象生命的具象化，也是真實現象界的抽象化。

　較特別的是紅色巨球框架出一個方體的〈宇宙／星群〉，是李泳星（Ill Young-Sung）

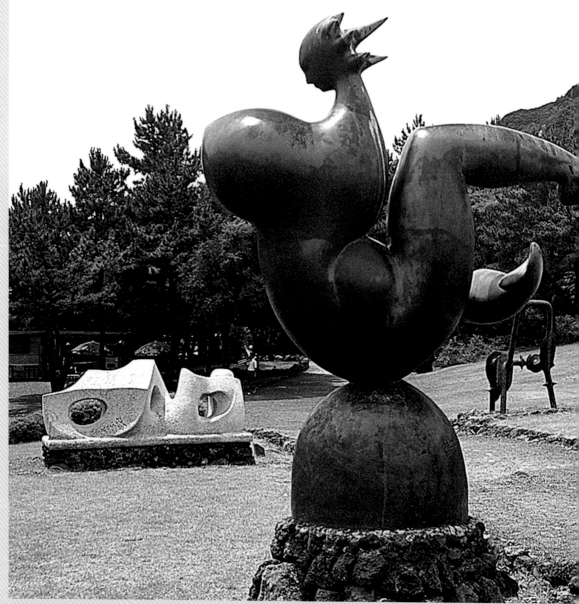

中央廣場的主景。近者是金善玖的銅雕〈變形人體〉200×165×210cm

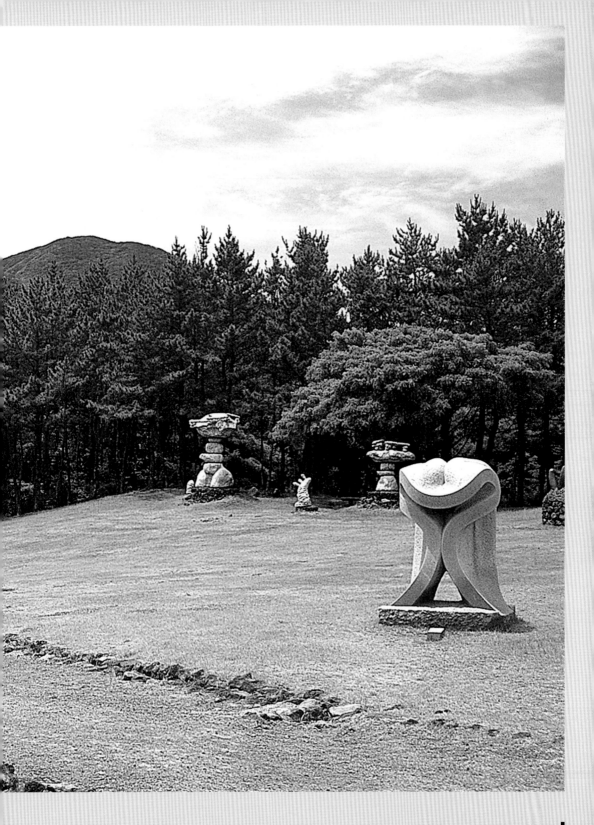

崔基元
(Choi Ki-Werng)
笛子（女人）
銅
120×90×310cm
位於樹叢前的一雙
男女作品之一特別
表達修長的曲線，
左右顧盼，韻律天
成。

的得意之作，突出於綠叢之間，與山巔的高
大眺望台相呼應。另一件將上萬顆自然石堆
疊成拱橋形式，下端有銅件往地底掙脫、迸
出，欲與上方懸物共鳴互動，此作具有環境
的特質，和周遭山巖、海島、森林的意識產
生激化作用，令人沉思，讓人玩味，不少好
奇的遊客在此作前駐足。

轉入林間小道，隔幾步路就有雕塑，有的
位於池邊、谷底、岩上、樹下、路口，更有
跨越路中央，遊客需從作品「胯下」通過的
作品。如金漢仲（Kim Young-Jung）的〈門〉
頗能讓金屬的堅硬質感和大環境融入與結
合。全國光（Jung Kook-Kwang）的〈積〉
把紅磚堆疊成山的形狀，暗紅色的方塊，與
遠山挺拔的量體，訴說著人的意志與大自然

金昌熙
（Kim, Chang-Hwey）
鑄銅
134×215×340cm
流利的線條與眼
神，頗有現代都會
女子的特色。

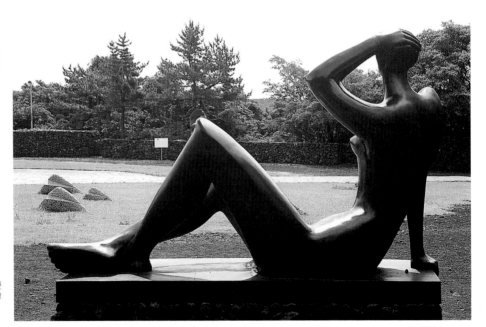

金泳中
家族
花崗岩
140×160×310cm
頗具抽象人體的優
點的代表作，是韓
國雕塑界的主流。
（右頁圖）

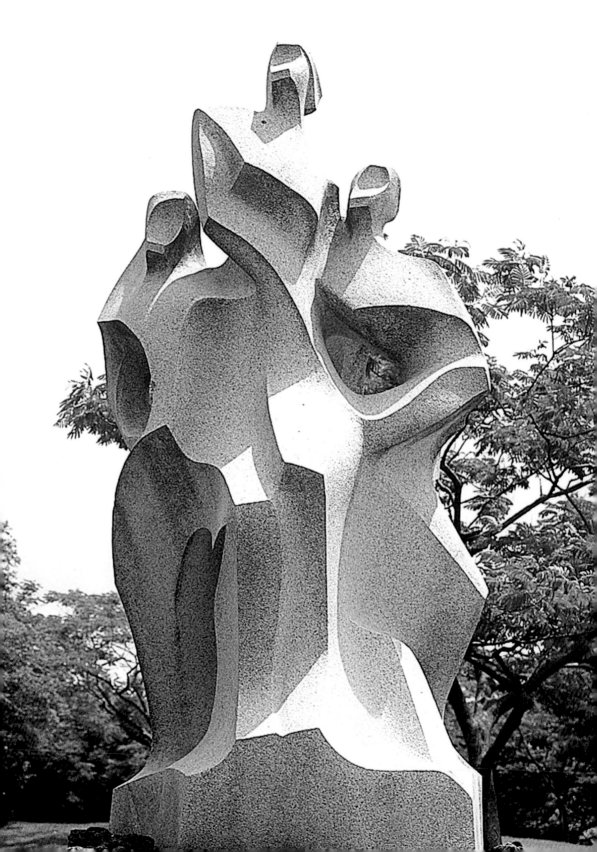

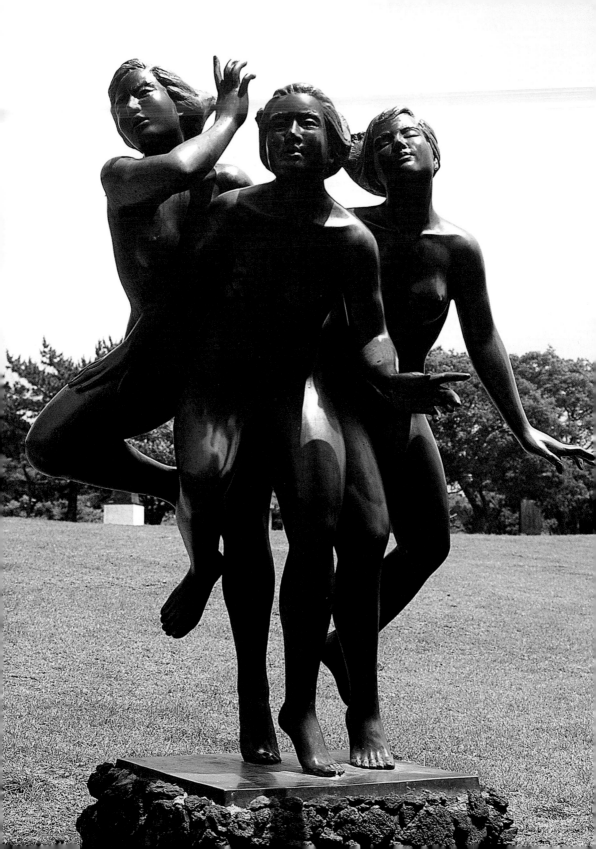

相抗衡。

　　當然部分作品有損壞、維修的問題，如果本身結構不牢、重心不穩、材質不良、年久失修就令人產生「藝術何價」的質疑。落葉腐蝕、雨水浸害、金屬氧化、風力吹襲、人為破壞等可能性都在此區林間步道的作品中發現。畢竟不是開放性的、視野可及的角落，作品受了委屈，作者顏面也不光采。

　　轉到園區內稜線最高點，有座造型接近幾何雕塑的眺望台，但見李一浩的鑄銅作品，挖空的兩座女體，與寬闊海天景色相映，顯現出自然與藝術相容的必要性。〈雙鹿〉之

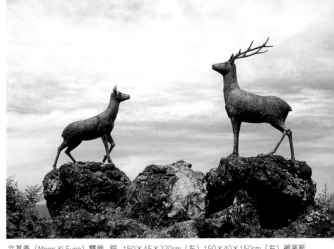

文基善（Moon Ki-Sung）雙鹿 銅 150×45×220cm（左）150×40×150cm（右）襯著藍天白雲，可以眺望濟州最高峰的作品，鹿是當地的原生種動物。（上圖）

姜太成（Kang Tae-Seung）地平線 花崗岩 250×90×105cm 骨形白石，穿洞淺凹，顯然有亨利‧摩爾的影子。（下圖）

金炯俊的鑄銅作品，135×120×170cm，神情與姿勢，眼神與手勢，是寫實像中的佳作。（左頁圖）

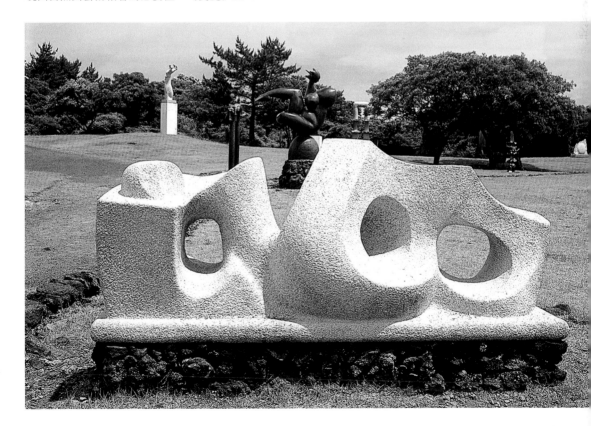

李泳星
宇宙／星群
銅
240×240×200cm
立方體結構配上原
子粒，鮮紅色體在
綠大地中傳達某種
物質的真理。
（上圖）

鄭相鳳
（Cherng Sang Perm）
旋律P
鐵板
380×500×740cm
運用剪紙形式的鐵
雕，襯托出背景樹
林的良好效果。
（下圖）

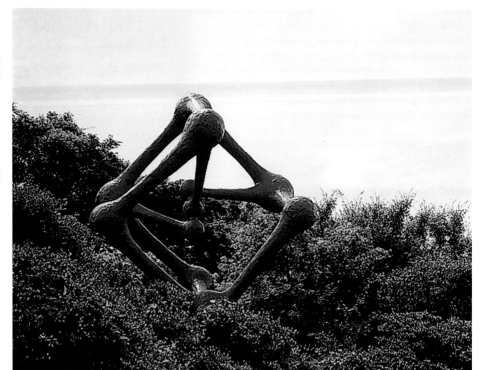

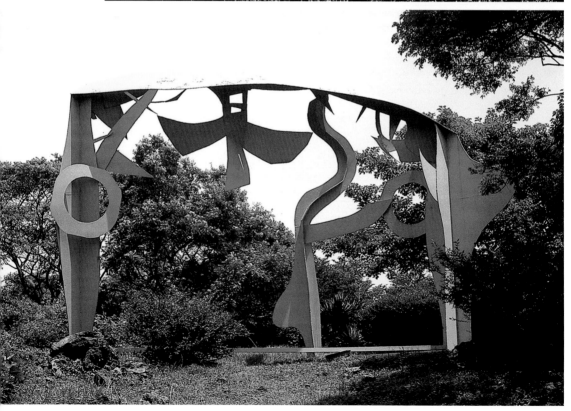

李基文
(Lee Ki-Moon)
痕跡
花崗岩、鐵
260×130×310cm
崩解後再用鐵條
「縫補」，顯示材質
特性與作者的意
志。（上圖）

入園大道第二進的
廣場，共有二十幾
件作品，大部分屬
石雕，氣氛肅穆，
給遊客一種進入殿
堂的感受。（下圖）

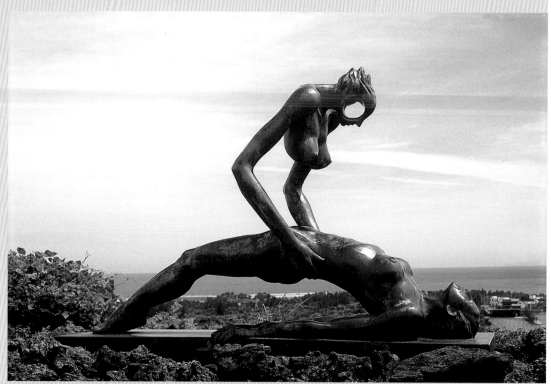

李一浩 作品 鑄銅 120×350×500cm 挖空的人體，誇張的姿勢，表達人類的愛慾情仇，入骨三分。

鄭尚鳳（Jung Sang-Perm） 旋律Q 鐵版 580×310×250cm 位於公園最高處，以金屬的意志向海岸山峰抗衡，理性構成之作，這就是所謂的「自然與藝術相融相處」。

廣　告　回　郵
北區郵政管理局登記證
北台字第7166號
免　貼　郵　票

藝術家雜誌社　收

100　台北市重慶南路一段147號6樓

6F, No.147, Sec.1, Chung-Ching S. Rd., Taipei, Taiwan, R.O.C.

Artist

姓　　名：＿＿＿＿＿＿　性別：男□ 女□ 年齡：＿＿

現在地址：＿＿＿＿＿＿＿＿＿＿＿＿＿＿＿＿

永久地址：＿＿＿＿＿＿＿＿＿＿＿＿＿＿＿＿

電　　話：日／＿＿＿＿　手機／＿＿＿＿

E-Mail：＿＿＿＿＿＿＿＿＿＿＿＿

在　　學：□ 學歷：＿＿＿＿　職業：＿＿＿＿

您是藝術家雜誌：□今訂戶　□曾經訂戶　□零購者　□非讀者

客戶服務專線：**(02)23886715**　E-Mail：**art.books@msa.hinet.net**

黃相藝
（Hwang Sung-Aeh）
作品
花崗岩
50×100×189cm
逗趣討喜的五官，
有韓國面具的民俗
色彩，在草坪綠地
上十分搶眼。

金滉仲
門
鐵板上漆
800×500×650cm
在密林小道上空的
紅色作品，能從各
角度細賞，銳利與
堅硬的感覺，表露
幾何抽象雕塑的特
質。

李一浩的作品，改
用自然石與銅鑄，
120×350×
500cm，在堆疊成拱
門的中央，垂掛一
顆筒狀物，地面上
有裂開的金屬物，
上下呼應。

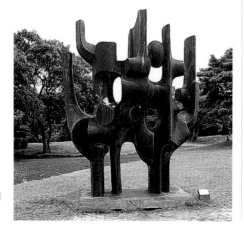

金敬花
作品
鑄銅
270×100×300cm
植物般的生長秩
序，枝節與果實，
象徵生命的歷程。

作寫實優雅，使生態平衡，宇宙和諧的普世原則得到印證。

園區內的必需設施，如石泉餐廳的內外配置十來件雕塑、三角水晶塔內是辦公行政中心，其他西餐廳、販賣部、休息室的遊憩功能，算是聊備一格。基於園區地大，未來發展可期，預計的建設計畫，包括第一和第二研究館、綜合工房、美術館、戶外公演場、露營場、作家之家、民俗酒吧等等，看來，加強學術與休閒設備想必是吸引更多遊客的方法。

其實濟州雕刻公園的格局在亞洲同類型美術館之中，並無最大的企圖心，作品幾乎全是韓國籍之作，近二十年來新增、擴張的計畫不夠，只靠舊作撐場面，較難吸引造訪過的遊客一再光臨，除了藝術專業人士會詳細品味分析，一般遊客僅是走馬看花罷了。如

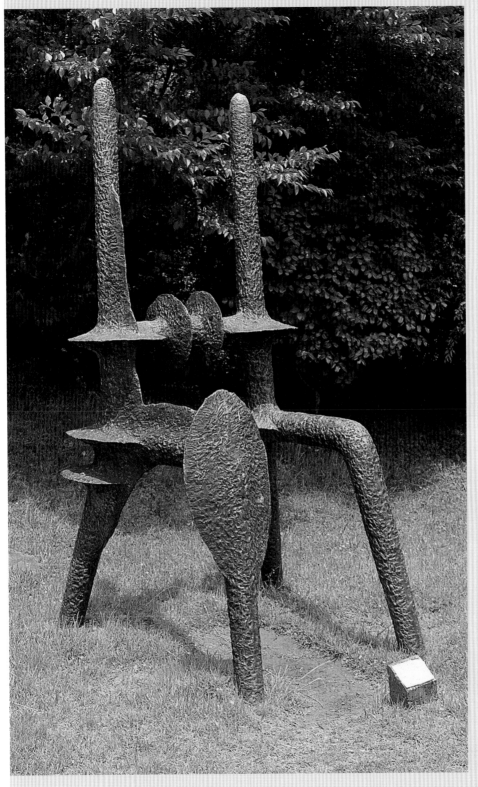

周順穆
（Cho Serng Mook）
濟州幻想
（訊息87-16）
花崗岩
285×120×150cm
作品結構簡潔，支
架功能與形態共
生，產生作用。

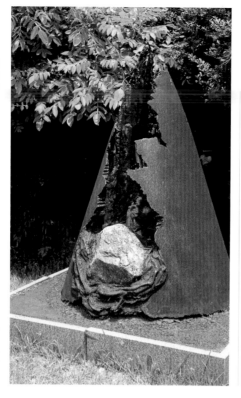

林棟洛
（lim Tong-Lark）
力
鐵＋石＋FRP
170×150×190cm
直截的意涵從材質
對比，顏色互補中
可體會出作者心
意。

從園區內餐廳可眺
望公園綠地上的雕
刻，點綴有致，配
置得宜，使迥異風
格作品能相融相
合。

果擁有宏觀的視野配上高效率的經營方法，雕塑公園除了是藝術界的競技場而外，更應是一個集合智慧、財力、人才的有機團隊。藝術絕非是孤芳自賞的產物，它需要與商業財團結合，需要有專業經理人與推廣計畫；其最終目的，是與社會相處、與自然相融、與大地密切的結合成一個共同體。

雕塑因設置在大自然中而有了生命，自然界因擁有雕塑藝術而得接近人群，提升價值，兩者相得益彰，正是專業美術館走出戶外，擁抱自然，擁抱人群的新思潮。（本章藝術家的漢字姓名爲音譯，應以英文爲準。）

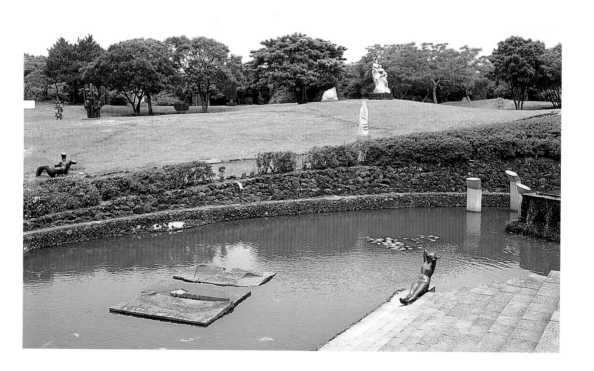

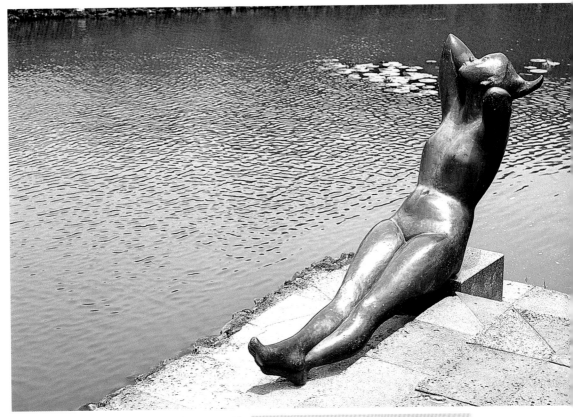

【小檔案】韓國濟州道「濟州雕刻公園」

地　　址：南韓濟州道南濟州郡安德面德修里3-27號

開館時間：9：00～18：30（11月至2月提早在18：00關閉）

門　　票：3000圜（成人），1500圜（兒童），2500圜（學生）

交　　通：從濟州市巴士總站乘專線公車直抵，約需60分鐘。

鎮宋子
(Jeen Song-Cha)
作品
鑄銅
40×70×110cm
位於人工池邊，舒暢的姿勢能與人群接近。（上圖）

朴碩元
(Park Suk-Won)
作品8703
花崗岩
320×110×480cm
不同肌理效果的石材構成，傳達人文與自然的共處狀態。（下圖）

第五章

雕塑公園
中國桂林「愚自樂園」
（Guilin Yu-zi Paradise）

「愚」觀光旅遊勝地的旗幟，聲稱愚人以藝自樂，更願意讓藝術的美與大家共樂之。

自樂園」佔地九百畝的絕佳先天條件，目前只開放了約八分之一的展示區。打著生活藝術化的優雅樂園、

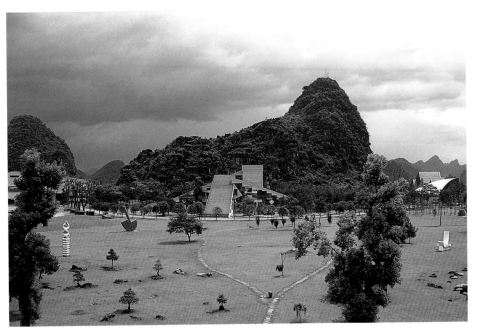

望向草坪作品區的雕塑，可見山下中央為藝術修行館，其綠草屋頂十分明顯，右側為扇貝形的愚人餐坊。

　　由台灣知名的金寶山企業，在北台灣金山鄉經營有成之餘，開始對中國廣大土地動心，試圖再造一座藝術的夢想殿堂。一九九二年春天開始於廣西桂林勘地，尋找雕塑藝術落腳的聖地，當然其中有許多波折，福地自會遇著主人，終於在漓江畔的雁山區大埔鄉取得佔地九百畝的土地，開始建設起雕塑王國。

　　一九九七年第一屆的國際雕塑創作營（Guilin Yu-zi Paradise International Sculpture Symposium）由台灣藝術家蕭長正召集，由朱銘、王克慶擔任藝術顧問，開始了艱辛的雕塑創作。首先廣向國際藝壇發出邀請函，九月邀請九位雕塑家，十一月完成另十二位雕塑家大作，邁出了堅實的第一

步。接著一九九八年五月的第三屆、一九九八年七月的第四屆，逐步完成了四十八件雕塑，也累積了行政、後勤與助手、設備的基礎。一九九八年的八月，桂林愚自樂園向官方登記，取得法人資格。

松林作品區內可見朱銘「人間舞台」系列，等身大的人像在茂盛森林中，並襯以桂林連綿的山峰。

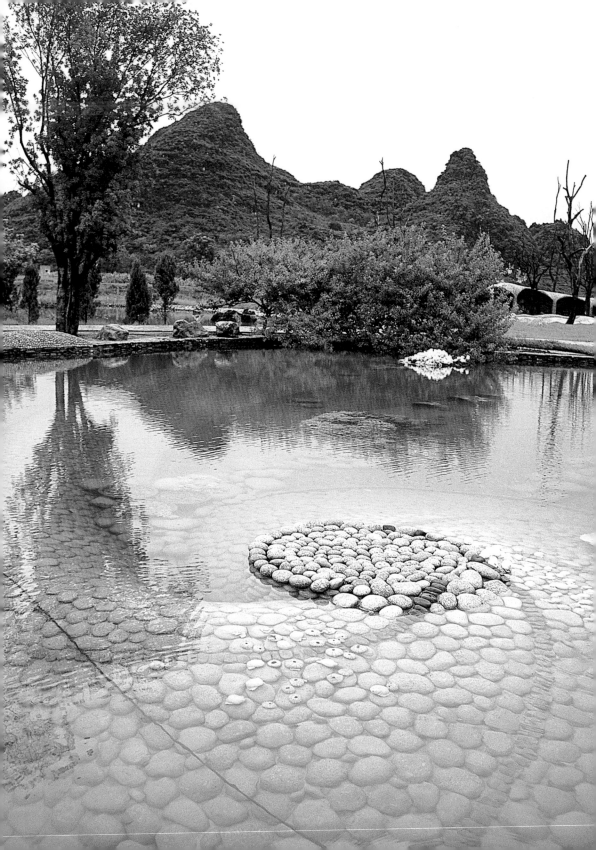

接著一九九八年十一月、一九九九年五月的第五、六屆創作營，作者來自更多國家，風格更加多元，作品的數量衝到七十七件，讓多山多水的園區顯現一座盛大藝術殿堂的氣勢。一九九九年金寶山企業正式取得園區土地使用權，朝硬體建設推進。

愚自樂園的規模與其他設施，包括國際藝術中心（內有展覽室、國際會議廳、藝術家客房、藝術沙龍等）、愚自樂修行館（來賓與員工宿舍）、愚人餐坊（藝術品販賣中心、松廊咖啡座）、創作坊（陶藝、石雕、鑄銅、琉璃、版畫等不同創作設備與空間）。這些建築外觀全都出自藝術總監蕭長正的概念與專業，國際藝術中心的巨大量塊的幾何體，以30°或60°的雕塑手法豎立於秀麗挺拔的愚人山之前；修行館的長緩斜屋頂鋪滿青草，四道綠色「飛機滑翔跑道」似的綠建築，架構出前衛而環保的建築風格，在青山綠水之中，確實氣勢不凡，前衛現代感十足。

二〇〇一年更以專案的方式，邀請台灣雕塑家朱銘，以一年的時間，創作了五十七尊人像的「人間舞台」系列，大大展現朱銘的大斧劈俐落手法，刻出一群群或站或坐的老少婦孺，共組成一個種族大融爐。朱銘於花崗岩粗雕之後再敷以各種色彩；「人間舞台」的各種角色與遊園的觀眾間，產生一種微妙的互動，在綠意盎然的松林間，感覺特別溫馨，目前已是愚自樂園中的入園第一美景。

二〇〇三年四月一日，桂林愚自樂園開園典禮盛大舉行，同時，第一屆愚自樂園國際雕塑獎向世界各地募集來的入圍作品開展，七年的光陰，二百餘件大型雕塑，便在青山綠水中誕生，創辦人曹日章感慨地說：「讓二〇〇〇年後的人類通過這些作品，從而了解二十世紀這個年代的人的本能與其社會生活的真諦。」這段豪語印證雕塑作品欲與星月爭輝、與天地共存的企圖心。

遊客觀覽的視覺體驗，可說是一種驚奇之旅，一場心靈與美感的雙重震撼。畢竟，在桂陽公路的中途，經過一連串目不暇給的獨峰、怪石、曲水、綠疇的視覺洗滌之後，轉進雁山大埔路口，不遠處即被以色列籍迪納·馬哈（Dina Merhav）的巨大金屬雕塑〈鸕鶿捉魚〉所懾住，趣味的造型，配合魚形的石片黏貼台座，頗能點出當地的特色。進入園區的立地廣場和頂天柱，是雕塑公園的活標籤，行政大樓前法國籍約翰·莫和〈Jean-Michel Moraud〉作品〈三菩提〉適度

位於人工湖畔的「油墨滾筒」放大作品，具有普普藝術的風格，使遊客彷彿進入大人國中。

白日夢紀念館的「甲灘水」水景設計，由人工貼石造景，在創辦人別墅區。（左頁圖）

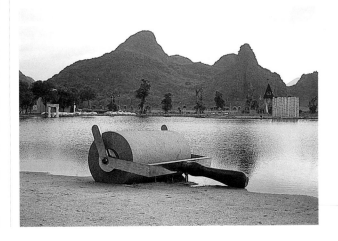

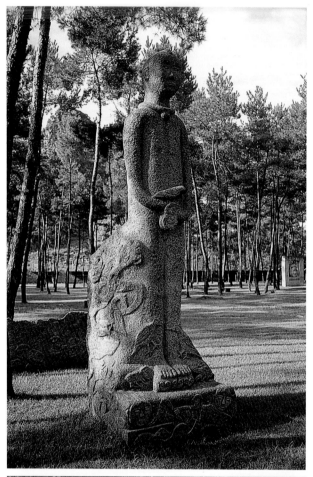

的點出雕塑靈巧與秀雅的一面，給訪客一道清淡小菜。

右邊一大片挺拔、整齊、茂盛的松林內，朱銘的系列作品，紛紅駭綠，很引人注目。松林內還有台灣于彭的〈小魚兒遊園記〉，楚楚動人的孩童石像，引來許多遊客合照；鄭在東的〈公案——南泉斬貓〉，以石雕傳達禪機，倒是一大挑戰；蔡根的〈我留下我的鞋子在桂林〉放大寫實的普普藝術和張乃文的〈感覺沙發〉是最能吸引人群或攀爬或坐憩的平易之作。在此，藝術與生活是那麼的貼近，可以撫摸，可以嬉玩。松林中美國籍羅博‧伍德（Rob Word）的〈哲學雕塑〉，是抽象玄學的一種表白，法國籍布魯諾‧薩斯（Bruno Saas）〈泉水與風景〉又是另一種文學的展現。

左側的廣袤草坪，是各種雕塑風格的競技場。加拿大籍的周旋捷〈照月〉以直徑六公尺，高三點八公尺的不鏽鋼與鐵，圈繞出數十個圓圈，高低起伏、左右穿插，極富空間的遊戲趣味。美國籍的保羅‧聶古（Paul Neagu）〈無邊連接線〉是一種理性的、綿密的美感；匈牙利籍約瑟夫‧維西（Joseph

于彭 小魚兒遊園記 花崗岩 400×130×100cm 古拙的人物造型，配上周邊浮雕石塊，頗具個人風格。（上圖）

張乃文 感覺沙發 花崗岩 175×170×200cm、160×160×110cm 圓墩墩的造型，把石材的硬度給拋到一邊。（下圖）

聶古（Paul Neagu） 無邊連接線 鋼、花崗岩 500×182×150cm 不同角度觀賞有錯綜複雜的效果（右頁圖）

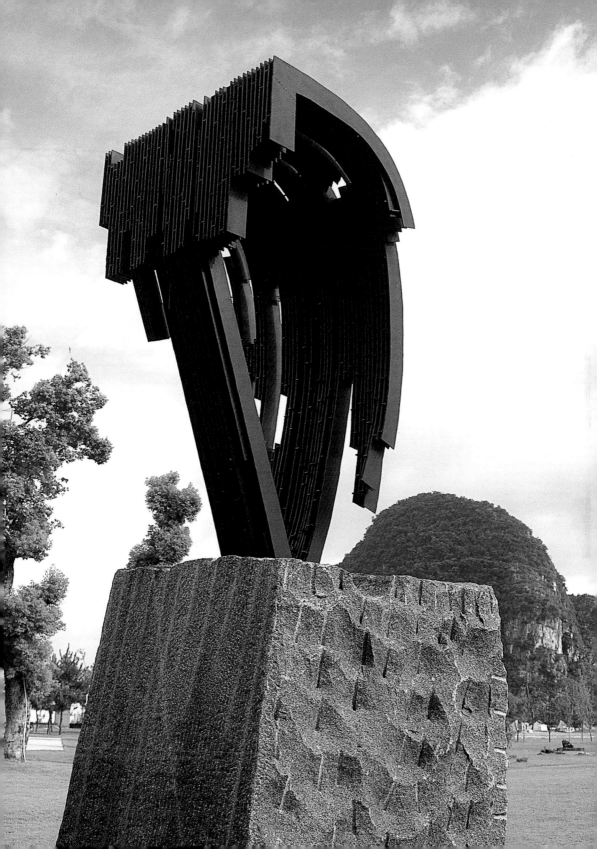

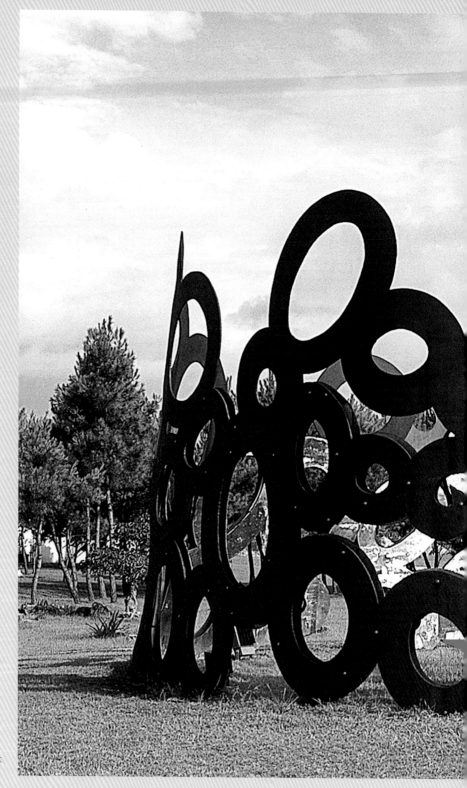

周旋捷
照月
鐵、不鏽鋼
直徑＝600×H380cm
人群可以進入，觀賞到內層的不
鏽鋼版有各種磨光的圈圈。

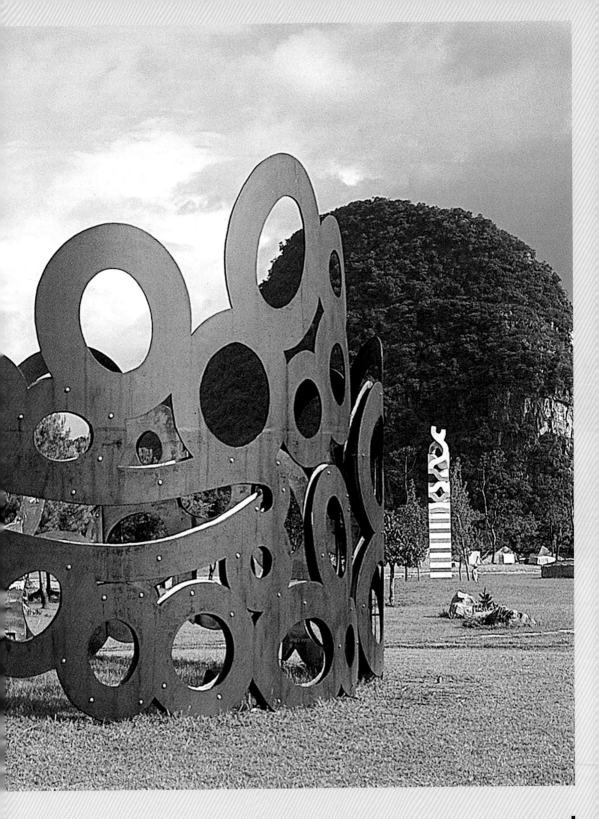

羅博・伍德
(Rob Ward)
哲學雕塑
不鏽鋼
400×600×200cm
黑色大理石，線狀
配上面狀的構成，
背後有很深厚的理
論。

國際藝術中心內的
畫廊設備佳，展出
主持版畫工作室的
葉紅杏的作品。

Visy）的作品〈沉澱〉高六點四公尺，在綠地上拔突而起，是深得環境融合效果之作。位於路旁的中國籍蕭立〈嬗夜─轉化之夜〉把人體的肌理、動態簡化處理，卻能把握石材的堅硬生命力。台灣雕塑界曾有一種說法：只要草地漂亮，沒有一件雕塑在其上是不美的；但是反之，只要雕塑夠好，不論放置任何位置都是好的。這一片大地有了雕塑更顯出人文之美，而爭奇鬥艷的藝術品有了良好舞台，便彰顯其內涵之博大精深。

往前行，餐坊以扇貝狀的四分之一圓形出現眼前，拉出優美的弧線，松林間的水池上有保加利亞籍托特羅（Todor Todoror）作品〈形式〉，緩和曲線加上柔美色澤倒映水波

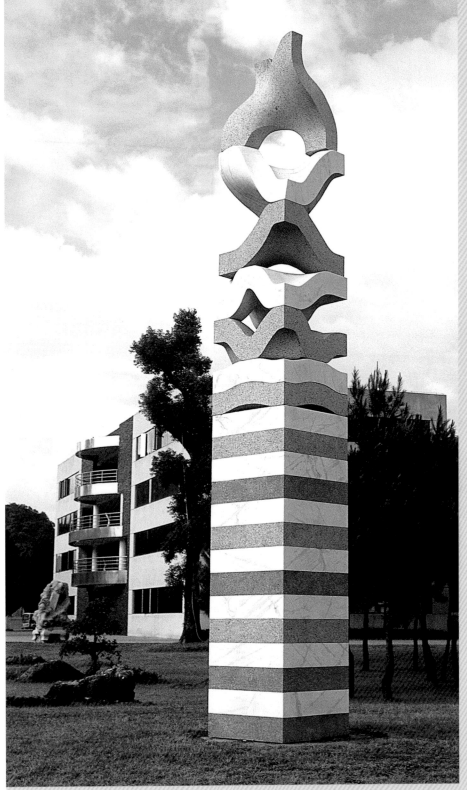

約瑟夫‧維西
（Joseph Visy）
沉澱
花崗岩、漢白玉石
640×90×90cm
層次分明的雙色，
逐漸扭曲，循次提
升，在園區中是少
數具有韻律感之
作。

中，是園區內最唯美之作，與閒坐聽松、淺
酌品酩的生活情趣，起著微妙的共鳴。轉角
處義大利籍卡泰（Silvano Cattai）的〈無心
之旅〉高達三點四公尺，重達十五噸的抽象
石雕，竟然能讓遊客輕易地推著轉動，原
來，作品中央埋設承軸對準重心，撐起重
量，才可以四兩撥千斤，這也是園中吸引最
多人潮互動的作品。「無心」勝有意，力拔
山兮的氣慨在彈指之間實踐。

　　園區中央精華區的光湖、日湖、挫折林、
百悔紅等景觀設計，庭園植栽、親水設備、
智能活動廣場（兒童嬉遊區）等設施，適度

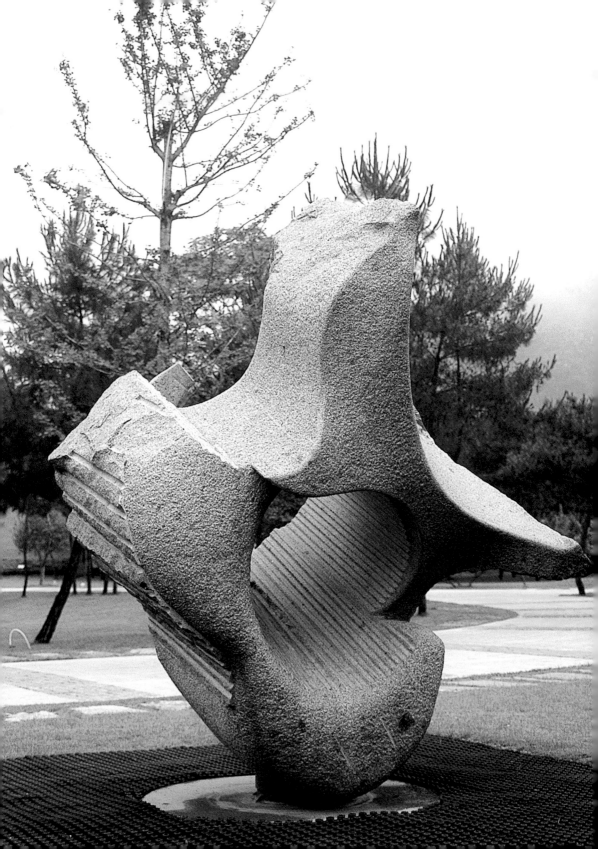

地融入山水、樹林之間，更點綴了雕塑品的多樣風貌。

藝術中心「移山倒海」似的斜傾立方體建築，已經是一大奇景，庭前的德國籍艾克勒（Eberhard Eckerle）〈魔圈〉以神奇的不鏽鋼圈，疊套出一個圓融的怪獸圖騰，巨大儡人，但幽默可親。一旁台灣籍蕭長正的〈理性與感性〉遙對光湖畔的波蘭籍費蘭德（Barbara Falender）的〈水火之間〉，前者尖銳凶悍，後者婉約柔美，前者獨霸一方，後者臨湖自賞，二者之間的兩極化對應，極似山與水、陽與陰、力與美的哲學演繹，確是園區中耐人尋味的一隅。

繞過台灣籍的胡棟民作品〈重複〉和黎志

朱銘
「人間舞台」系列
花崗岩、大理石
尺寸約等身大
共計57尊人像，各敷油彩，是入園松林間的第一景。

文作品〈向打石的人致敬〉，石材的美感在光影與水面倒影的幻化之下，愈形融入自然，化成空氣。

日湖中央似半島之處的法籍艾肯納吉

帕賈克
（Goran Cpajak）
痕跡
大理石
380×320×80cm
白色石材與陽光演繹出漂亮的光影

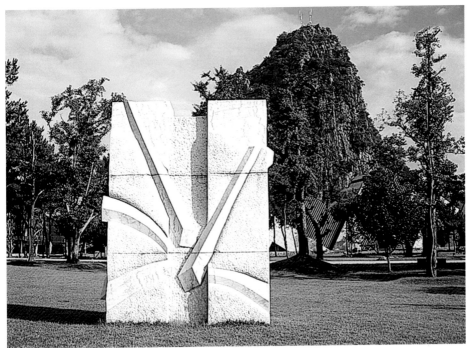

卡泰（Silvano Cattai）
無心之旅
200×270×340cm
注意其下端設有旋轉的鐵件，可以輕易推轉。（左頁圖）

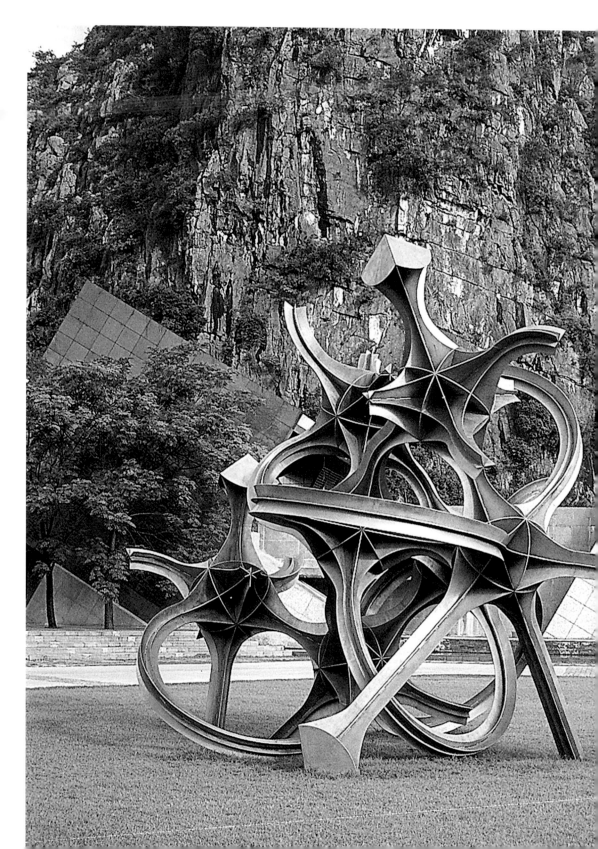

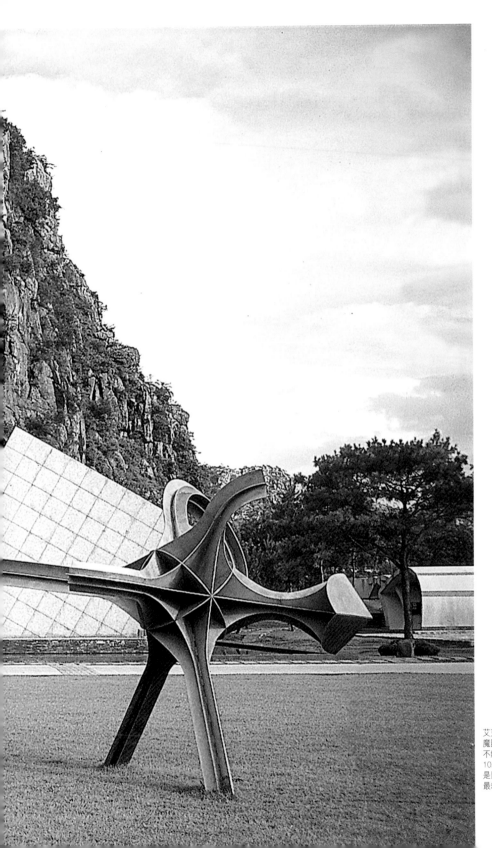

艾克勒（Eberhard Eckerle）
魔圈
不鏽鋼
1020×650×560cm
是園區內跨距最大，製作
最耗時的金屬巨作。

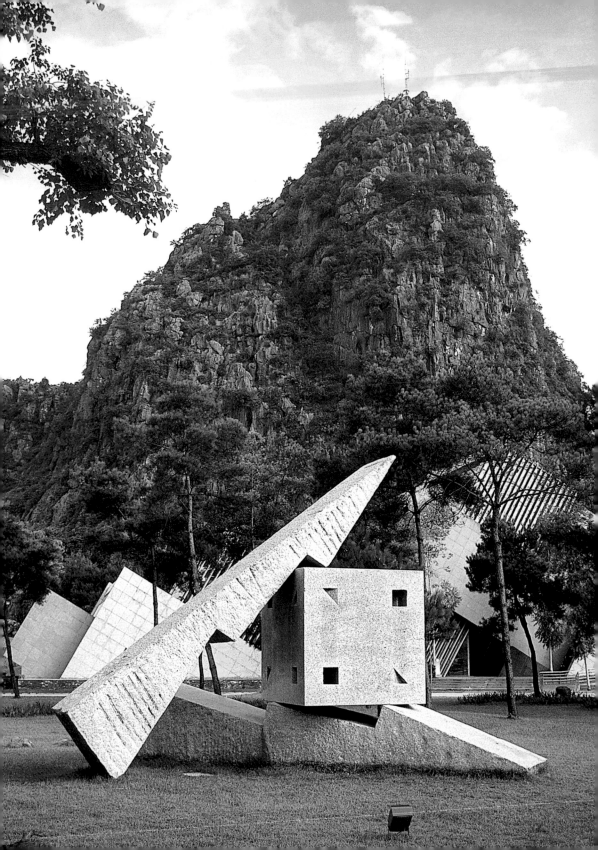

隋建國
含章
花崗岩、鋼筋
104×155×500cm
語彙簡單明瞭，個
人風格強烈。

蕭長正
理性與感性
花崗岩
670×465×490cm
巨大石塊產生無窮
張力（左頁圖）

（Claire Echkenazi）作品〈風之林〉，數十支
五公尺高的漢白玉石排成神殿列柱般的陣
式，神祕蒼涼，在湖對岸遠眺更覺淒美。義

大利籍的迪亞西（Fabrizio Dieci）作品〈生
命之門〉，十足日本神社前鳥居木構般的肅穆
感，在晨昏的光曦之中，更有深刻的演出。

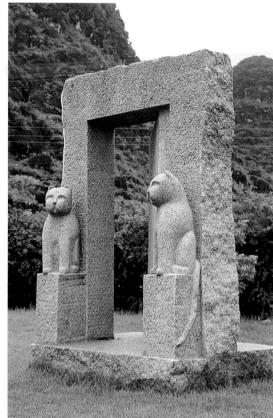

李岳庚
喚影
1999
漢白玉石
115×115×450cm
純白的質感在陽光
照射下，顯得寧靜
優雅。（上左圖）

伊蘭‧吉爾伯
門
1999
花崗岩
150×180×330cm
開門關門的意象，
使得門旁可愛的動
物就像家貓般溫
馴，藝術家賦予石
材溫暖的關愛。
（上右圖）

費蘭德
（Barbara Falender）
水火之間
花崗岩
水池直徑＝1060cm
石柱高＝900cm
律動線條置於山水
煙霧之中，產生另
一種氣氛。（下圖）

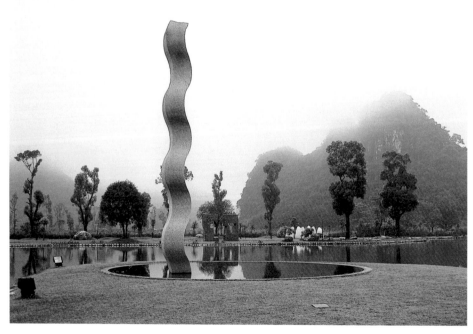

從「遙盼廣場」尚可遠眺山水與建築之美，而多樣化的雕塑品的多種表情，使園區處處充滿驚奇，目不暇給。

黎志文 向打石的人致敬 花崗岩 400×200×80cm 切割後抽離再重組，把背景山水納入其中。

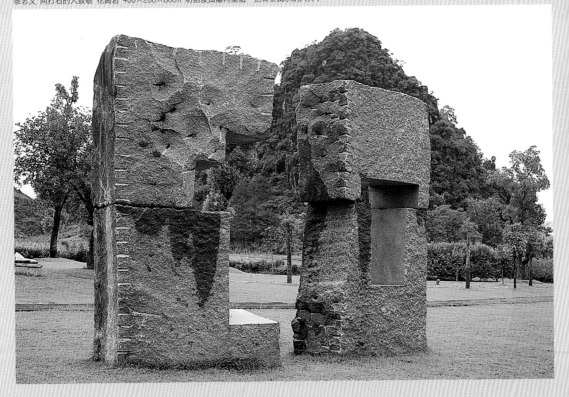

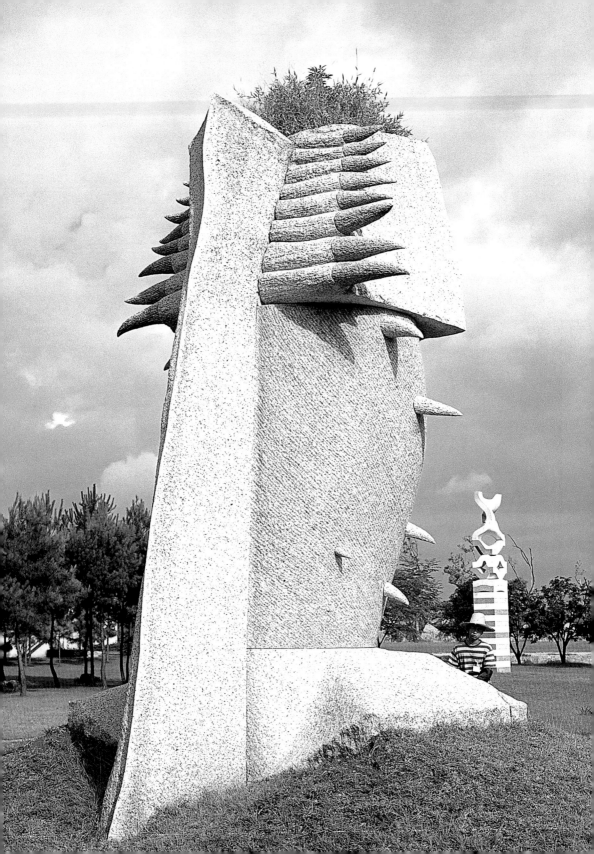

綠地作品區的三十幾件作品，以石雕較多，〈時光金字塔〉是幾何抽象；〈時裝〉屬普普藝術；〈鯉魚、鸕鶿，為你，為我〉較具童趣；〈龍袍〉的紫銅切焊，有民間藝術的投射；〈硬物中的流體〉不折不扣是材質的探討了。

「白日夢紀念館」有超現實主義建築的特色，玻璃與金屬的搭配，讓「甲灘水」的水景造型更顯夢幻般不實、虛妄、空靈起來。紀念館周邊的樹屋、水晶宮、溫室暖房、花工房、仙人掌園、雲遊荷塘等遊憩設施，更

有周全而多樣化的遊樂功能，此項優點是其他純粹雕塑公園所不及的。台灣籍賴純純的〈凝聚〉像一輪明月，范姜明道的〈野宴〉直接將實用的湯匙予以放大，種上蔥苗，個人特色十足。

法籍的德賀（Eric Theret）〈一橋兩半〉，巧妙的將作品安裝在湖上兼具橋樑作用。民族木屋是當地原住民的傳統木建築，帶有幾分雕塑意味，露營區的各種帳篷造型，也反映了雕塑的特質。創作坊的巨大空曠，可預想每當創作營動起來時忙碌的模樣。目前琉

費格（Colin Figue）
兩極
大理石
350×500×260cm
顯出光滑雪白石雕的質感

瓦吉
（Geza Ferene Varge）
回憶中的諾亞
450×230×210cm
造型猙獰的頭像，頂端還長出一叢青草，十分詭異。
（左頁圖）

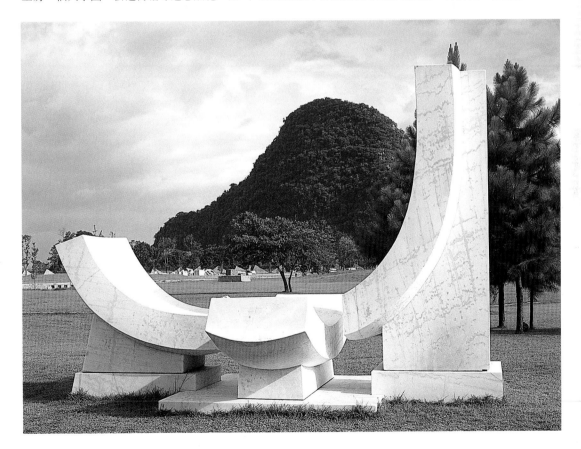

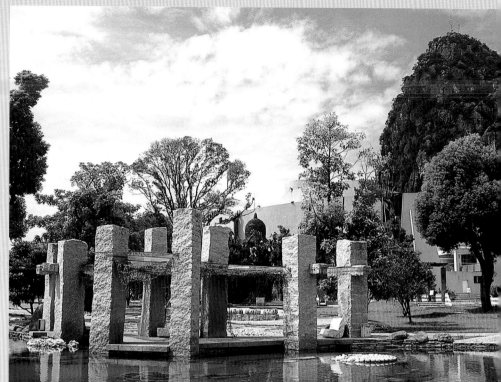

白日夢紀念館內池畔涼亭，配有燒烤區、游泳池，對應背景的愚公獨立山頭。

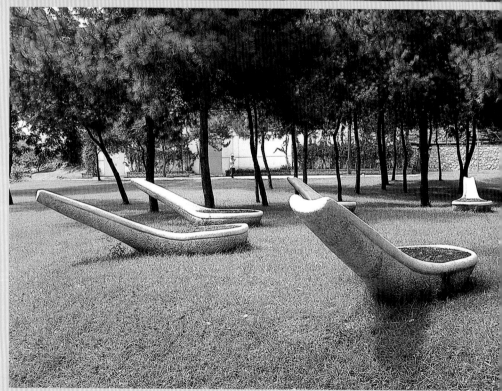

范姜明道
野宴
直徑＝1520×H145cm
大理石、蔥
共計9隻湯匙，擺成一幅鴻門宴的架勢。

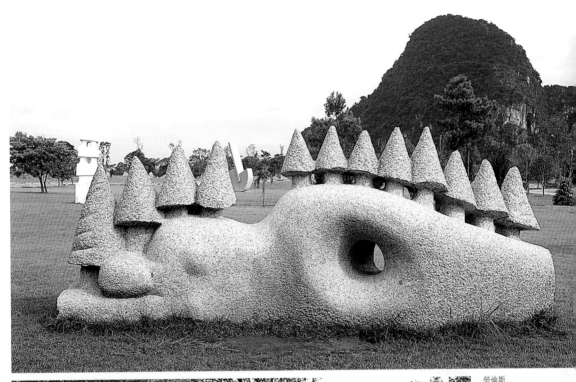

勞倫斯
(Richard Lawrence)
女人與風景
花崗岩
420×180×150cm
橫躺的女體上頭長
出樹叢與桂林的山
峰產生對應，引人
注目。（上圖）

李秀勤
風荷細雨
花崗岩
1000×900×80cm
「生命之旅」系列中
的一組，形如方
舟，迎風而去，常
有觀眾坐憩其上。
（下圖）

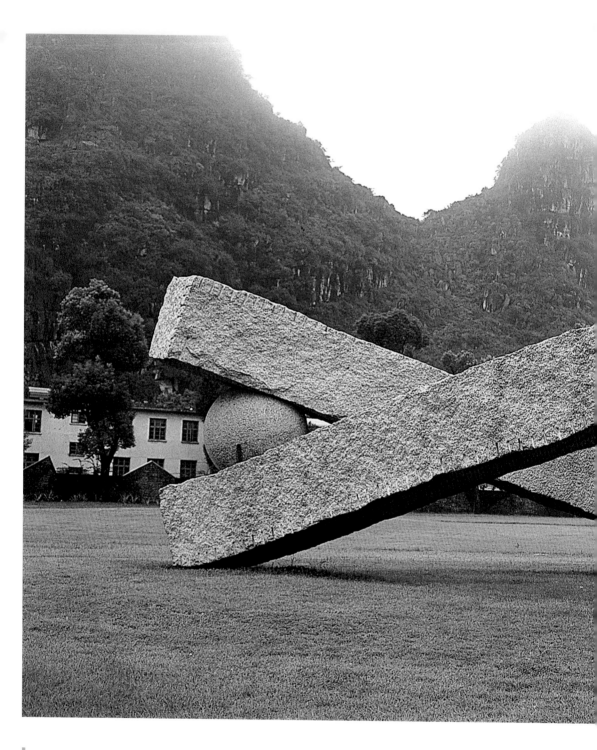

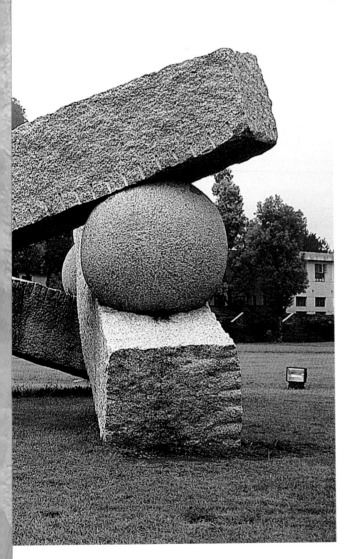

璃工作室由曹廣伍主持、鑄銅由高武雄、版畫由葉紅杏主持，共計二十餘位助手，積極地操作工具，各自將心中的美感呈現出來。因此，創作坊是園區的心臟，是每件藝術品的孕育地，集合了世界各地藝術家的智慧、心血，交流、傳授、激盪，是超越獨步國際知名雕塑公園中最為藝術家們津津樂道的優點。

愚自樂園於二○○三年舉辦第九、十屆的創作營之後，統計共有四十七國一百三十二位藝術家的二百餘件雕塑品。目前尚有上海市的另座雕塑公園規劃案，與各地政府合辦的大型博覽會、雕塑公園、公私企業雕塑以及藝術團體的短期工作營等計畫。藝術修行館與渡假酒店、會議、渡假、研討等活動，這是愚自樂園朝商業轉型的契機。

愚自樂園佔地九百畝的絕佳先天條件，目前開放的只約有八分之一的展示區，另有所謂的「事業區」，朝洞窟美術館、商店街、藝術村等更廣大的企業連鎖體而努力。打著生

米列特諾
（Hartwig R. Miilleitner）
平衡
花崗岩
1000×1000×380cm
平實理念，放大尺寸後產生特殊力量，製作技術不易，平衡得有技巧。

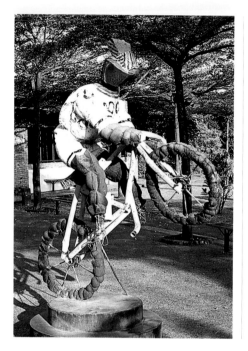

朱銘
「人間」系列
1987
青銅
170×75×213cm
海綿綑綁翻銅而成

一九九九年九月十九日，台灣的美術史上多了一條記載——第一座個人戶外雕塑為主的美術館開幕了，而且是世界上少數由藝術家親自獨資經營的，這就是「朱銘美術館」。

朱銘美術館位於北台灣，面臨大海的台北縣金山鄉，佔地十一甲，費時十二年，收藏朱銘各時期作品約一千件，立體雕塑和平面繪畫各佔一半。戶外的展覽計有石雕、銅鑄、不鏽鋼、海綿翻銅等，室內的作品計有木雕、陶塑、油畫、水墨畫、彩墨、拼貼畫……，琳琅滿目的作品，簡直可視為個人的美術館。

在這一片山坡地上披荊斬棘，蓋房舍、搭鐵橋、挖水池、造小山，全部都由朱銘親手

朱銘
「人間」系列
——運動
青銅
165×115×240cm
（右）
315×323×520cm
（左）
運動廣場位於入口
第一區

朱銘
「人間」系列
1987
青銅
90×195×220cm
肢體部分以海綿綑綁翻銅而成
（右頁圖）

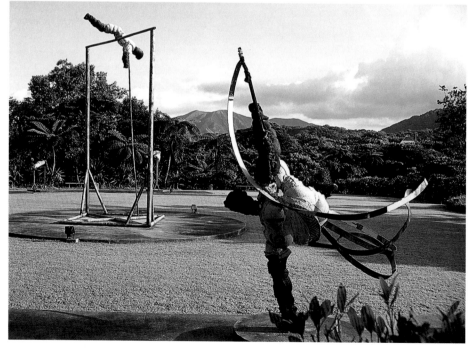

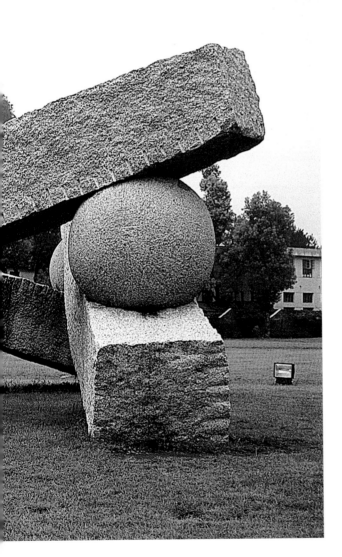

璃工作室由曹廣伍主持、鑄銅由高武雄、版畫由葉紅杏主持，共計二十餘位助手，積極地操作工具，各自將心中的美感呈現出來。因此，創作坊是園區的心臟，是每件藝術品的孕育地，集合了世界各地藝術家的智慧、心血，交流、傳授、激盪，是超越獨步國際知名雕塑公園中最為藝術家們津津樂道的優點。

愚自樂園於二○○三年舉辦第九、十屆的創作營之後，統計共有四十七國一百三十二位藝術家的二百餘件雕塑品。目前尚有上海市的另座雕塑公園規劃案，與各地政府合辦的大型博覽會、雕塑公園、公私企業雕塑以及藝術團體的短期工作營等計畫。藝術修行館與渡假酒店、會議、渡假、研討等活動，這是愚自樂園朝商業轉型的契機。

愚自樂園佔地九百畝的絕佳先天條件，目前開放的只約有八分之一的展示區，另有所謂的「事業區」，朝洞窟美術館、商店街、藝術村等更廣大的企業連鎖體而努力。打著生

米列特諾
（Hartwig R. Miilleitner）
平衡
花崗岩
1000×1000×380cm
平實理念，放大尺寸後產生特殊力量，製作技術不易，平衡得有技巧。

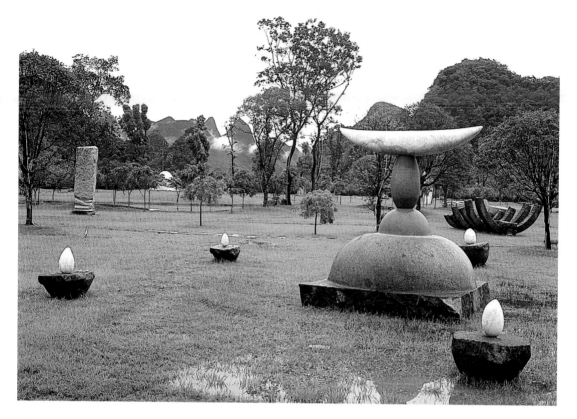

小高一民
輪迴
花崗岩
直徑＝108×H 310cm
作者寫道：繁衍、吃
喝與死亡，是我的基
本觀念。

活藝術化的優雅樂園、觀光旅遊的勝地旗幟，愚自樂園聲稱愚人以藝自樂，更願意讓藝術的美與大家共樂之。

放眼亞洲各國的雕塑公園，絕少有此先賣力做作品，將園區的主角：藝術家、雕塑品給予高規格待遇，開園納客之後才向永續經營、營利發展方面思考。也許這就是「愚公愚山」的精神吧！

雕塑藝術是一種「硬碰硬」的工作，向山水借景、向木石借材、向人類文明借靈魂，理想的雕塑公園才能誕生。進一步向世界的、當代的、最好的最高標準邁進，愚人才能登上愚山的最高峰。

【小檔案】中國桂林「愚自樂園」雕塑公園
地　　址：中國廣西桂林市雁山區大埠鄉541006
開放時間：上午8：30至下午7：00
門　　票：5元（人民幣）
交　　通：從桂林汽車總站搭車前往（每20分鐘一班
　　　　　車），車程約30分鐘。

第六章

參觀「朱銘美術館」如同參觀藝術家每一時期藝術的代表展，一路依山傍水，

參觀「朱銘美術館」或入林休憩，或登台思索，或進門朝聖⋯⋯種種遊園的空間經驗，

應該也像雕塑藝術的三度空間探險一般，充滿驚奇，充滿發現的喜悅。或隔壑鳥瞰，

「朱銘美術館」
台灣金山
（Ju Ming Museum）

朱銘
「人間」系列
1987
青銅
170×75×213cm
海綿綑綁翻銅而成

一九九九年九月十九日，台灣的美術史上多了一條記載——第一座個人戶外雕塑為主的美術館開幕了，而且是世界上少數由藝術家親自獨資經營的，這就是「朱銘美術館」。

朱銘美術館位於北台灣，面臨大海的台北縣金山鄉，佔地十一甲，費時十二年，收藏朱銘各時期作品約一千件，立體雕塑和平面繪畫各佔一半。戶外的展覽計有石雕、銅鑄、不鏽鋼、海綿翻銅等，室內的作品計有木雕、陶塑、油畫、水墨畫、彩墨、拼貼畫……，琳琅滿目的作品，簡直可視為個人的美術館。

在這一片山坡地上披荊斬棘，蓋房舍、搭鐵橋、挖水池、造小山，全部都由朱銘親手

朱銘
「人間」系列
——運動
青銅
165×115×240cm
（右）
315×323×520cm
（左）
運動廣場位於入口
第一區

朱銘
「人間」系列
1987
青銅
90×195×220cm
肢體部分以海綿綑
綁翻銅而成
（右頁圖）

設計、監工的美術館，自然可視為其畢生的最大作品。更可體會到藝術家如何在自然與人群之間取材，如何在風雨鍛鍊中刀劈手捏，又如何讓作品完成後回歸自然山林，投入綠色大地，站立如一株樹一座山一條河。藝術家的謙虛，從作品回歸自然懷抱可見端倪，但是，藝術家的野心壯志也可以從作品挺拔、聳立、飛騰、凌駕自然之上管窺一

斑。畢竟藝術家是有血有肉的人，在敲打木石之餘，總會有遐思與靈感：造一座殿堂，造一個神，造一則從泥土出發的傳說……於是，經過十二年寒暑，花費鉅大經費，朱銘美術館於焉誕生，豐富了台灣藝術的土壤。

誠然，參觀朱銘美術館的過程應該如同參觀其回顧展一般，走訪每一時期的代表作；同時，參觀路線的高低起伏，依山傍水，緩

朱銘
「人間」系列
——降落傘
1987～88
青銅、不鏽鋼
等身尺寸

坡高台，或隔塹鳥瞰，或入林休憩，或登台思索，或進門朝聖……種種遊園的空間經驗，應該也像雕塑藝術的三度空間探險一般，充滿驚奇，充滿發現的喜悅。

首先進口處是向下走的通道，兩旁有朱銘的平面拼貼繪畫——「人間」系列，各種風貌的人種，佔領兩側，如同夾道歡迎來訪的賓客。中央一個透光的尖塔有降落傘作品自天

而降，是伏筆，也是引進陽光，領導入園的戲劇性手法。

展覽室有館藏的歐美大師作品，數量與作品尺幅均不大，聊備一格，有些國際觀瞻的架式。一出室外，就是巨型的「天兵」降落傘數頂往上開花，或自天而降亦未可知。

第一區的運動廣場，大約是一九八七至一九八九年的運動系列，涉及各種田徑、輪賽

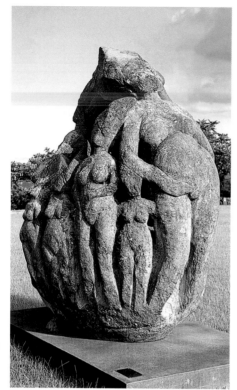

朱銘的「人間」系
列，為數較少的石
雕，散置於園區，
與其他材質的人間
作品相得益彰。

的運動，較特別的是人體部分全係海綿綑綁
之後，再翻鑄成銅的系列，時日已久，銅鏽
斑斑，「運動員」年事已高，但「運動精神」
仍在。

　　步入藝術表演區和戲水區的途中，兩旁樹
蔭下或座椅上已有幾十個石雕、銅鑄、不鏽
鋼的「人間」系列靜坐安候人群到來。朱銘
慣用的大斧劈手法，在木石作品上可見，在
不鏽鋼的堅硬材質上，也可以看到絞鍊束捆
的力道痕跡，這些「人間」若不先遭一番刀
斧磨練，怎得福報，來到人間享福，佔據園
中成一佳景呢？人間系列的單人、雙人、群
體、成列成行……數量龐大，也許這正是美

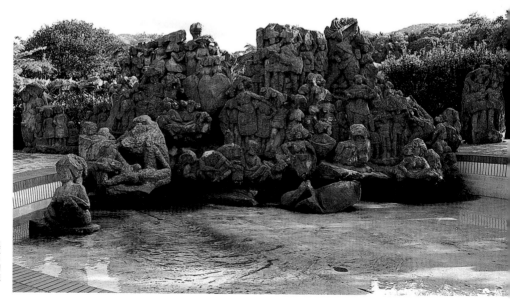

朱銘的「人間」系
列，許願池中的石
雕人像，是早期的
作品，此組數量龐
大。

朱銘
「人間」系列
——不鏽鋼
1999
142×102×100cm
安置於蓮花池中的
雙人像,閃光效果
頗為出色。

術館要匯集「人氣」的方法吧!

　　朱雋館是朱銘長子的個人風格「插花」之作,「拉鍊」系列讓石頭開口,大地裂隙,銅鑄作品的大塊切割鑿痕,更顯作品中的慧

點、幽默特點。朱雋館與石頭之作,可意會到作者在欲開亦合,欲拒還迎的兩者之間的著墨。

　　進入最精華的太極廣場,立刻被尺幅最

「朱雋館」在後,其
青銅之作在前,前
後輝映成另一番氣
象。

朱雋
石頭與拉鍊 1997
青銅、水泥
2260×2800×32cm

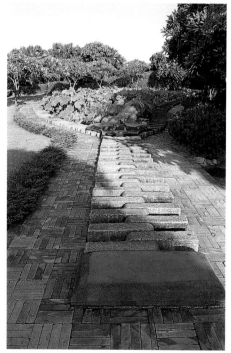

朱銘
「太極」系列
——掰開太極
1983
青銅
220×148×290cm
分為作品,合為原
木,巧妙處絲絲入
扣。(右頁圖)

大,約長一五二○、寬六二○、高五九○公
分的〈太極拱門〉所吸引,採取山壁裂隙以
及峽谷穿洞的意象,以「銅牆鐵壁」再造一
座人工的「天地之門」,而意指藝術的「凱旋
門」。作品的量體之大,耗費鉅資,應該是作
者畢生嘔心瀝血之最了。

廣場周遭配置的二、三十件,一九八三至
二○○一年「太極」系列銅鑄(少數鑄鐵或
石雕)之作,採用中國武術太極拳裡的各種
招式,或立定,或擺手,或下蹲,或高踢,
不論個體或成雙對打,俱都保留了寬衫的中
國人形象,也擷取了肢體動作的各種語言,
主題的優點,盡在這些系列作品中發揮得淋
漓盡緻。

其中要屬〈掰開太極〉(1983)、〈單鞭下

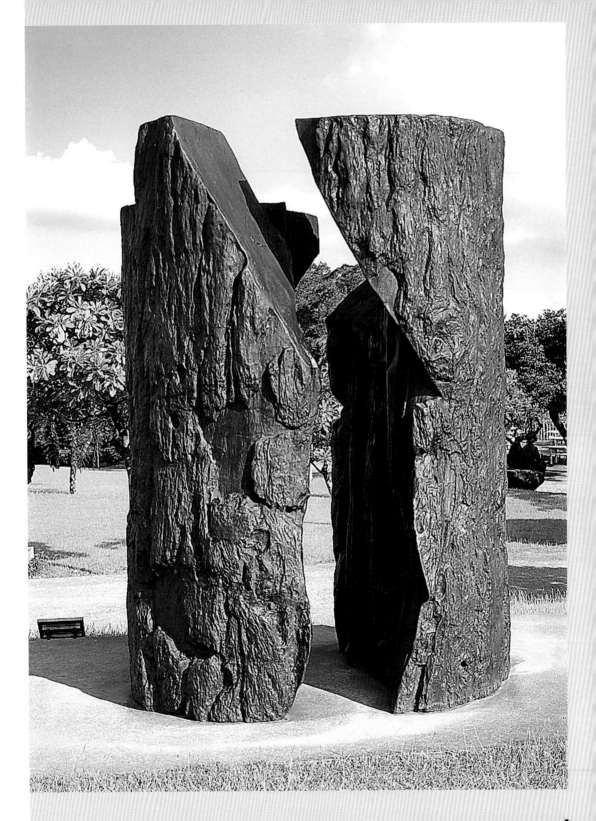

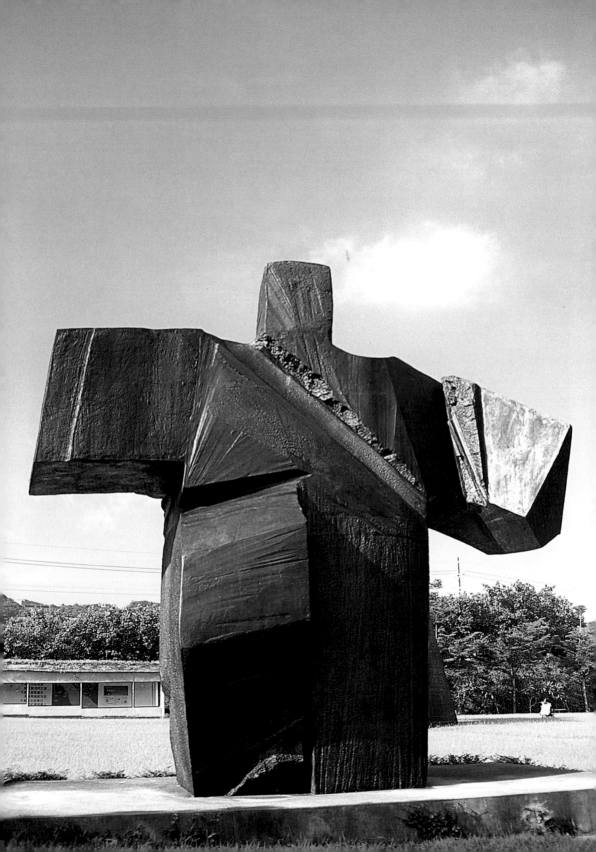

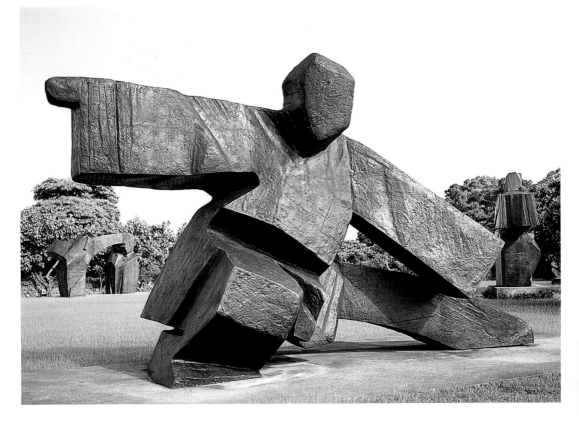

勢〉（1986）、〈十字手〉（1988）、〈太極拱
門〉（2000）等作品最具「朱銘風格」。但見
來來往往的刀斧痕跡加上陽光產生的光影，
雕塑藝術的韌性在堅硬的材質中透出訊息。
這般氣勢乃企圖和時間爭長久，和大地爭廣
闊，和日月爭光輝。原本無生命的木石或金
屬，經過雕鑿，賦與主題，便脫胎換骨變成
另一種「生命」，藝術家是魔術師的化身，藝
術品也變成另一種點石成金的產品了。

不可諱言地，巨大的雕塑需要良好的展示
空間才能呈現其氣韻之大，氣魄之寬，氣勢
之強。這個「太極廣場」造就了系列作品的
魅力場域，讓這系列作品回歸大地擁抱，裸
裎於青青草地之上，的確是開放雕塑公園，
使觀眾進入「藝術磁場」受其震撼、薰陶、

朱銘
「太極」系列
──單鞭下勢
1986
青銅
470×171×255cm
雄偉的姿勢令人懾
服（上圖）

朱雋的青銅作品，
圍繞在朱雋館四
周，和拉鍊系列異
曲同工。（下圖）

朱銘
「人間」系列
──十字手
1988
青銅
317×148×310cm
是館中最沉穩厚重
的作品之一
（左頁圖）

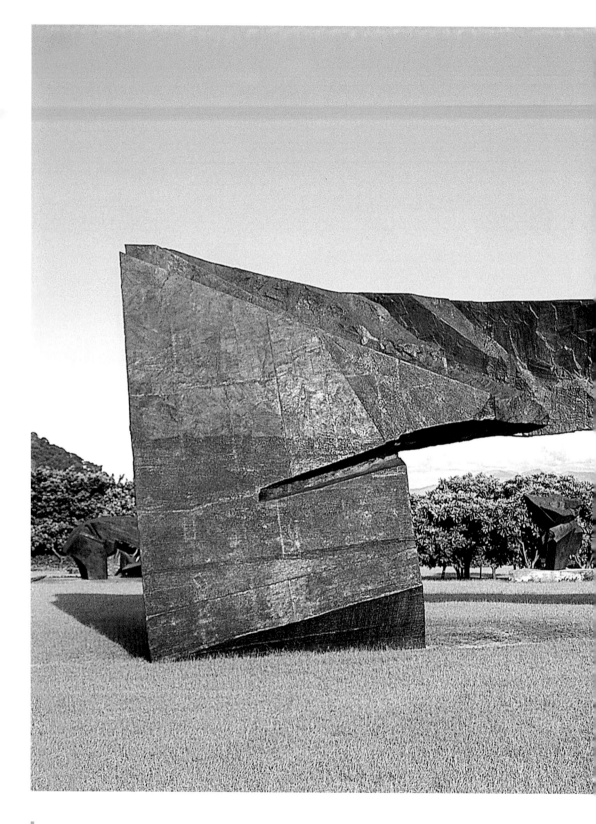

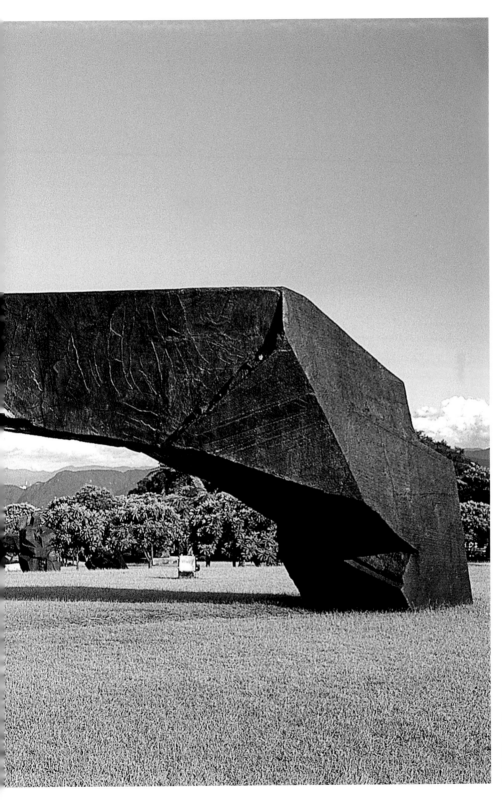

朱銘
「太極」系列
——太極拱門
2001
青銅
1520×620×590cm
是館中跨距最大之作

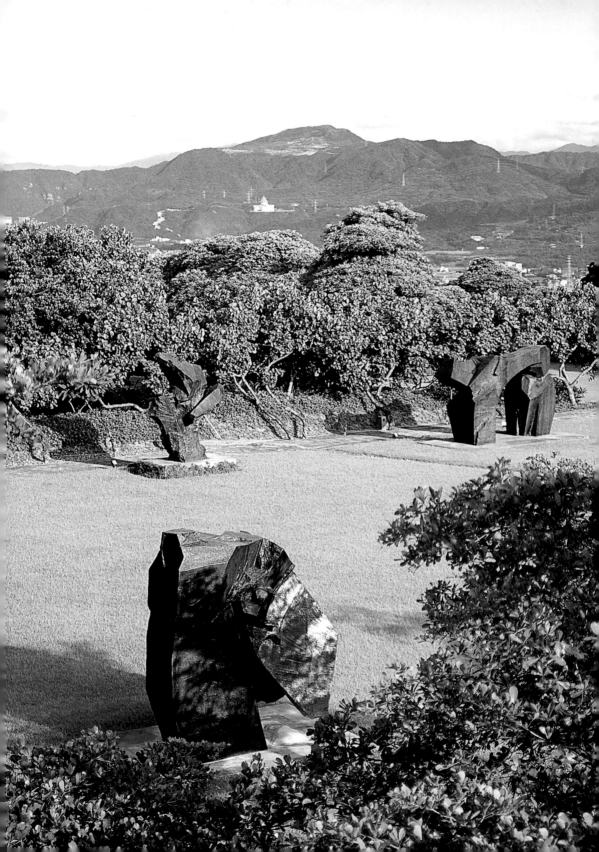

朱銘「人間」系列
──青銅，原為木雕
再翻銅的人像，散
佈於園區中各處。

太極廣場可遠眺海
洋與青山，「太極」
系列作品更覺開闊
與雄偉。（左頁圖）

崇拜的明智之舉。「太極廣場」是世界上個
人美術館中的純粹度最高的一顆明星。

　　繞經慈母碑的紀念性區域，可感受到人情
味的一面，也是朱銘尊師孝親的傳統美德的
寫照。臨河橋下的第二展覽室，不定期的推

出專題邀請展，由一批年輕雕塑家參與的
「雕塑、磁場──還原模式」系列展，以實驗
的精神，把雕塑定義擴充到極限，材質應用
到科技、電子、聲光，空間涉及到橋樑、階
梯、天花板、走道，手法更顛覆了所有傳統

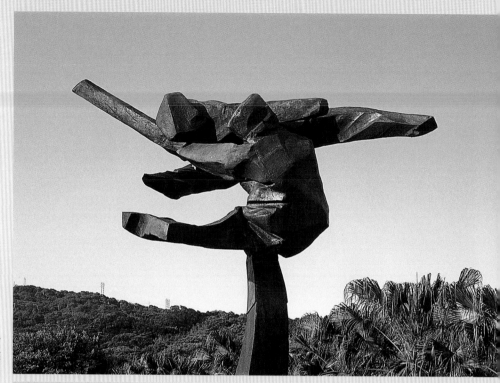

「太極」系列中較少
見的飛踢姿勢,以
柱狀高高聳起,蔚
成明顯的地標。

朱銘
「人間」系列
1987
青銅
95×293×170cm
後者為「太極」系列

朱銘
「太極」系列之一
花崗岩
是門意象之作中的
精品

的雕與塑範疇。二〇〇四年七至八月展出命題為「現場狀態之能為測量——空間‧滲透與介面建構」，展出內容之獨特與標題之深澀，足以令一般觀光客大開眼界，不啻也上了一堂現代藝術課程。

地勢最高的「人間廣場」視野最佳，可遠眺野柳岬與金山漁港的優美景緻，特別在傍晚時分，夕陽下落海平線，氣氛之美使「人間」系列的各種石人、銅人、不鏽鋼人都想起而觀景，繼而映月起舞呢！「人間」系列中的「紳士」，個個西裝革履，撐傘提包，被困在圓形水泥座上遠望海洋，頗有一種現代人在雨中困境時的無奈感。

美術館本館的入口處一排鑄銅人物列隊等候進入，一旁尚有五位「不鏽鋼人」靜坐椅上等待，這一幕的巧妙安排，在進入該館殿堂時，有了最生動的情景設計。

朱銘「太極」系列之一，青銅的質感，經過歲月洗禮，愈發精采。

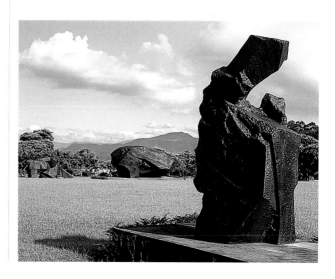

朱銘
「太極」系列──
推手
青銅巨大量塊，頗
能刻劃「氣」的運
行道理。

朱銘的「慈母碑」，是園區中最早完工的地方，紀念其母和兄弟姊妹們。

朱銘「太極」系列，青銅作品中簡化五官細節，捕捉的是大闔大開的氣勢。

進入大廳，是朱銘一九九五至一九九六年的木雕人物，大大小小近百件的作品，印証朱銘最拿手的木雕本色，各具姿色的木雕，真予觀者有目不暇給之嘆。二樓係朱銘恩師李金川與楊英風展覽室，言簡意賅的向前輩致上敬意。美術館的建築簡單平凡，並無豪華鋪張的氣息，顯現朱銘樸實踏實的作風。

順著路線，繞著天鵝湖，走過藝術長廊，這又是另一區讓年輕畫家大展身手，隨手塗鴉的大壁面。再度看到「運動廣場」，就是原先的出發點。

綜觀這一座擁有千件個人作品的美術館，

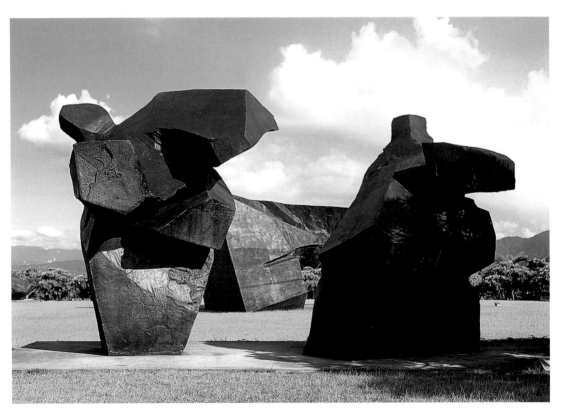

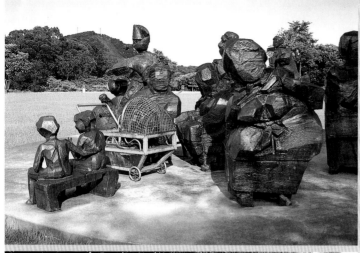

朱銘「人間」系列青銅群像，人物生動，表情各異。

朱銘「人間」系列 青銅敷彩 等身尺寸 列隊的人群
和真實世界融合

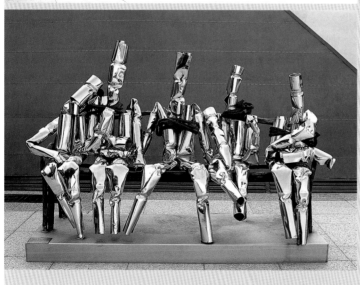

朱銘「人間」系列 1993 不鏽鋼 267×125×161cm
金屬冷硬的質感卻流露人類的氣息

除了對作者殷勤創作與快速手法佩服之外，對一位勇於創新，勇於挑戰個人極限的藝術家，油然而生欽佩之意。龐大的園區與財務支出，需要藝術家的奉獻和犧牲精神，如此一座規模不凡的私人雕塑公園，放諸亞洲各國的雕塑公園相較，並不遜色，由此更顯其珍貴與獨特了。

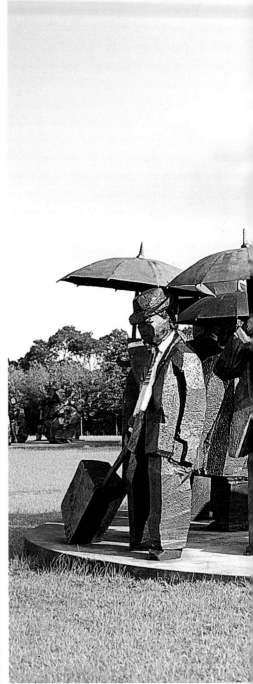

【小檔案】台灣金山「朱銘美術館」

地　　址：台灣台北縣金山鄉西勢湖2號

開放時間：5月至10月（10：00～18：00），11月至4月（10：00～17：00），週一休館。

門　　票：250元（成人），學生、團體及殘障另有優待。

交　　通：可搭乘朱銘美術館藝術巴士，每日兩班車，電話02-24989940

朱銘
「人間」系列
1995～1996
木
等身尺寸
形形色色的人物，
是館區中永不退席
的觀眾。（下圖）

朱銘
「人間」系列
──紳士
1996
青銅
等身尺寸
人物生動而傳神
（跨頁圖）

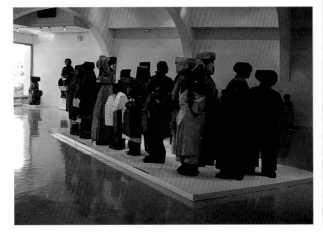

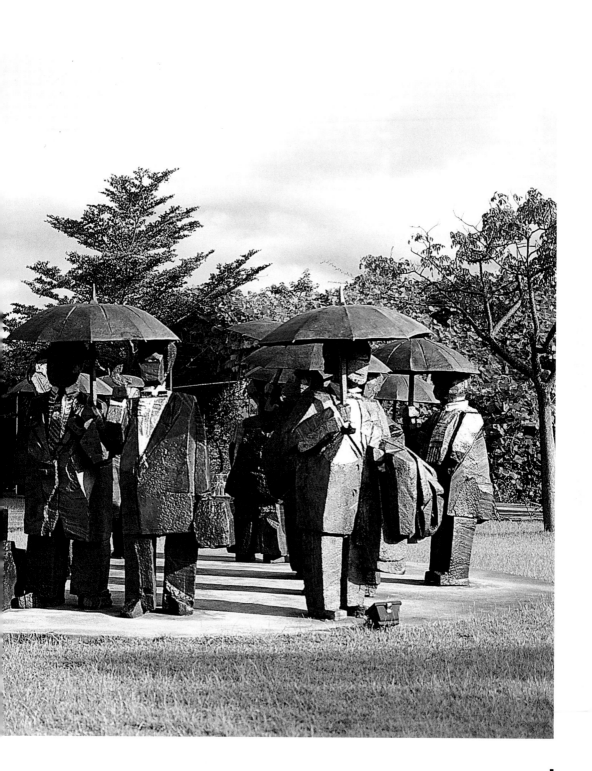

第七章　台灣台中市「豐樂雕塑公園」

台灣台中市

「豐樂雕塑公園」

第七章　台灣第一座雕塑公園一九九七年在台中市誕生，「豐樂雕塑公園」的名牌亮晶晶地掛了起來，拔得了台灣第一的頭籌，迄至仍舊是台灣公辦雕塑公園的唯一。

長期以來，雕塑藝術一直被視爲台灣美術界最弱的一環，但是各地總有一些默默耕耘、辛勤創作的雕塑家，故而不能完全抹煞台灣雕塑界的成果；同時，有另一種說法：台中是國內雕塑藝術最蓬勃的都市。誠然，放眼台灣各大城市，雖不乏以雕塑爲號召的景點，譬如：花蓮市文化中心周邊區域的石雕群、台中縣大甲鎭鐵砧山雕塑公園（1998年設置）、南投埔里鎭牛耳石雕公園、高雄縣旗山鎭運動公園內雕塑園區、台東縣小野柳觀光局東管處的雕塑園區等等，然而上述園區規模、數量、層次等因素未達雕塑公園的標準，充其量只能稱做「公園雕塑」或「雕塑庭園」罷了。

一九九七年台中市政府文化中心宣稱，台灣第一座雕塑公園在南屯區名爲豐樂的社區公園誕生，於是「豐樂雕塑公園」的名牌亮晶晶地高掛起來，拔得了台灣第一的頭籌。當然也把其他縣市的規劃與執行比下去，迄至二○○五年仍舊是台灣公辦雕塑公園的唯一。

細加分析這些不多不少的作品，會發現其來源，實是經由三屆的「露天雕塑大展」所徵得的優選以上作品，再加上專爲此園而辦的特定設置點競賽展所應徵到的四件大型作品所組成，最後，俟公園完工時這些雕塑才

陳紹寬
天籟
青銅
253×95×179cm
一老逗二童，表情生動，值得細品。

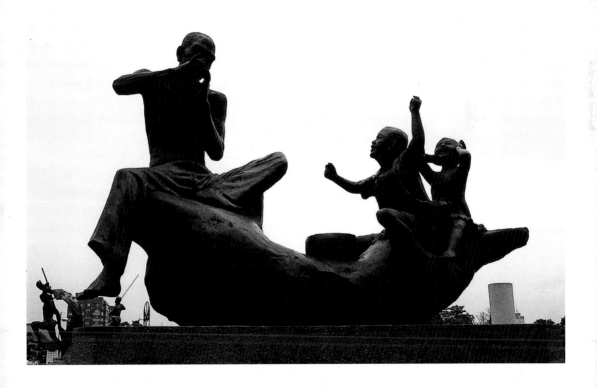

進駐，成為「雕塑公園」的。因此，類此先有衣服才找人穿，而非依個人身材訂做設計衣服的做法，容易產生整體作品各說各話、主題相似、不符景觀等現象，其效果往往會稍打折扣，與日本或韓國等地雕塑公園相較，不禁有惋惜之嘆。

由台中市文化中心和台中市雕塑學會所舉辦的四次徵件活動，固非雕塑公園之專責籌備單位，而且經費來源並非專案，乃分成四期分攤。更重要的是豐樂公園的景觀設計，原非為展示雕塑而作，亦無事先為陳列雕塑而規劃的空間，倒是設置了許多開會、遊水、兒童遊戲、健康步道等設施，減低了純粹藝術的理想空間，折損了欣賞雕塑需要更為寬敞與揮宏的彈性空間。因此，整體效果的壓縮、分散、干擾，實非雕塑家本人能掌握的因素，若依此而苛責主辦單位或藝術家，又有不盡人情之偏。所以，一方面樂見「豐樂雕塑公園」之果敢做為而予以肯定，也應該提示類此思考，做為未來興建雕塑公園的參考，畢竟篳路襤褸，前輩總是辛苦的。

未進前門廣場，遠遠地就可見陳美華的〈犁頭店記事〉，針對台中市南屯區舊地名為「犁頭店」，設計成門的意象，附加牛犁農具的造型物，頗能貼近「場域精神」，也兼具現代藝術中後現代解構現象。轉進園區最密集

廖述乾
愛之觴
銅、鵝卵石
第四屆首獎
漆成粉紅色的同質雕塑，顯得甚「異數」。

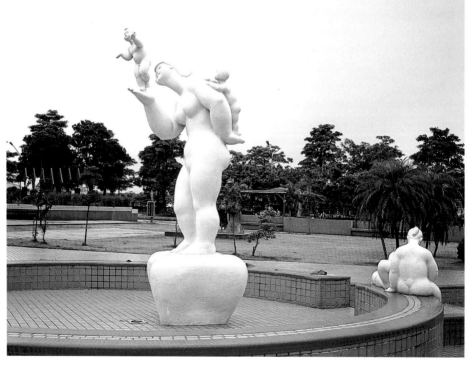

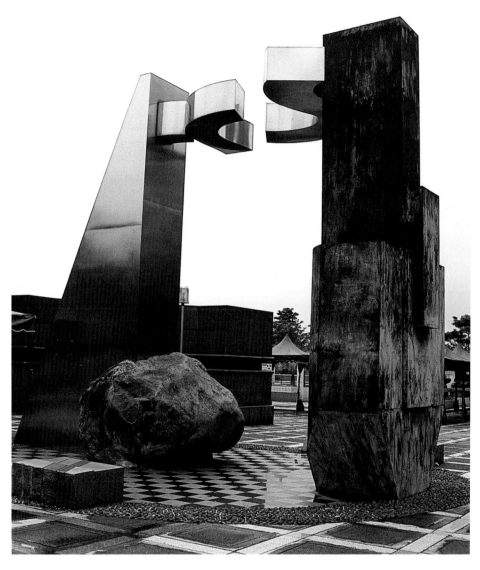

陳美華
犁頭店記事
銅、不鏽鋼、石材
740×805×675cm
第四屆首獎
以台中南屯區的舊
名為發想，結合農
具造型的多媒材雕
塑。

區域，同屬鄉土性、寫實性等手法的鑄銅之作，一字排開，只見老翁的嗩吶與國劇的台步交響；美女奏樂與老嫗摳腳為鄰；舞旗猛男和害羞裸女比美……統一高度的台座，讓這些作品有如標本台似的，記錄了往日時光與古早風氣的痕跡。

位於圓形噴泉區的廖述乾作品〈愛之觸〉，頗切題地讓一家老少全數裸體，或倚或抱，或立或背，整體圓碩的外形，傳達一種親切平易的美感。此作漆成粉紅色，在銅質的雕塑來說，確屬「異數」，非比尋常。

進入綠地廣場，可見散置了二十幾件的人物雕塑，有老者、孕婦、工人、兒童、裸女，相近的寫實手法，使得創作者只能往情字聯想：親情、愛情、回憶、期待、工作、遊戲、沉思、徬徨等各種情緒作用。透過造

廖述乾
愛之觸
銅、鵝卵石
第四屆首獎
位在入口噴泉區

張育瑋
午后
青銅
170×130×295cm
第二屆銀牌獎
以已故藝術家陳庭
詩為模特兒，細訴
老者與兒童間的親
情。（右頁圖）

陳松
母子親情
青銅
120×110×185cm
熟悉的主題與表現
手法,是台灣雕塑
史上的常客。
(上圖)

陳尚平
日出・東方・精微
的喜悅
青銅
570×100×190cm
運動的人群,對動
勢有大量塊的表
現。(下圖)

莊猛
晨曦
青銅
110×90×230cm
寫實的手法,詳細
刻劃農夫的辛勤。
(右頁圖)

型、比例、服飾、表情、肌理、動勢……等
各種雕塑語彙,試圖去「塑造」個人的風
格,然而泰半作品仍舊同質性頗高。

藝術一旦進入生活空間,應該帶來更多的
刺激、回響、新奇、聯想,多元化的語彙,
才能豐富美感的經驗,需有「異樣、另類」
的創意,才會提高藝術價值的層次。該園較
特別的有幾件:富於超現實手法,或普普藝
術特色,或民間藝術本質的作品,點綴了頗
為沉悶的公園氣氛。

位於山丘頂端的李正富作品〈當我們在一
起〉,結合了誇大人體與變形虛像與淺凹刻浮
雕,這三者並置,有種怪誕、詭譎之感,頗

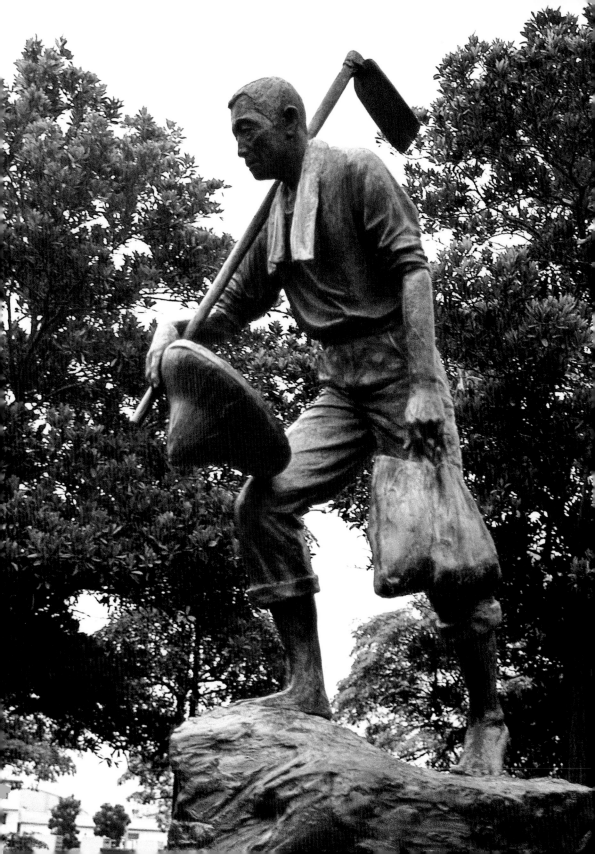

莊猛　囍 青銅　255×88×214cm 以文字為造型，創意來自民間色彩，貼近了日常生活。

余燈銓　招弟 青銅　335×110×225cm 第二屆銅牌獎 孕婦的眼神和女孩的互動，配合討喜的題目，此作兼具座椅功能，在園中很受歡迎。

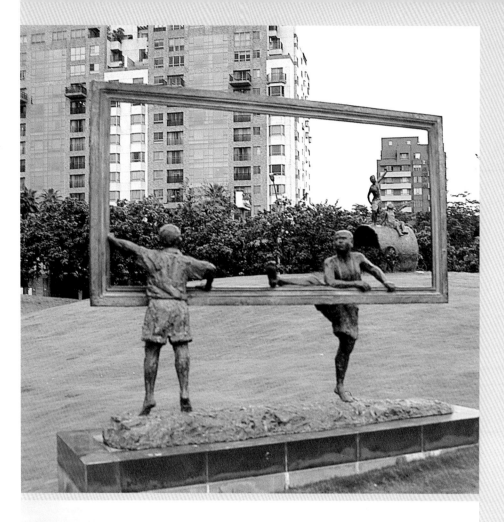

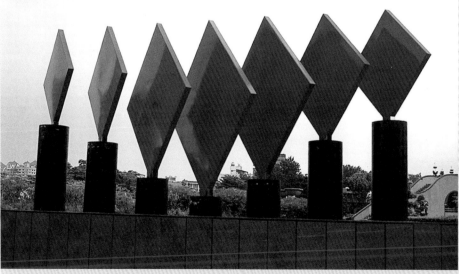

王慶民
嚮往
青銅
255×70×255cm
欲攀登畫框的少
年,主題的意涵在
寫實中表露無遺。
(上圖)

黃順男
夏日進行曲
不鏽鋼、塗料
750×300×330cm
第四屆首獎
單純的形與色,直
覺的表達。(下圖)

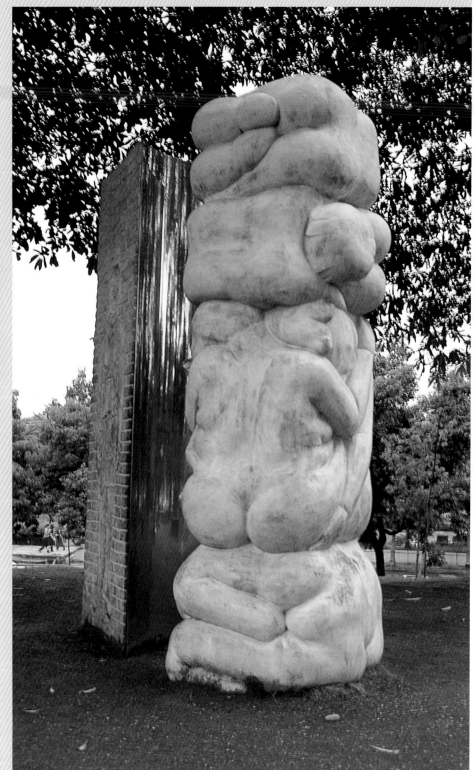

李正富
當我們在一起
青銅、不鏽鋼
210×100×280cm
第二屆金牌獎
誇張扭曲的人體和
淺浮凹雕的人物，
形成對比張力，屬
於訴求表現較豐富
之作。

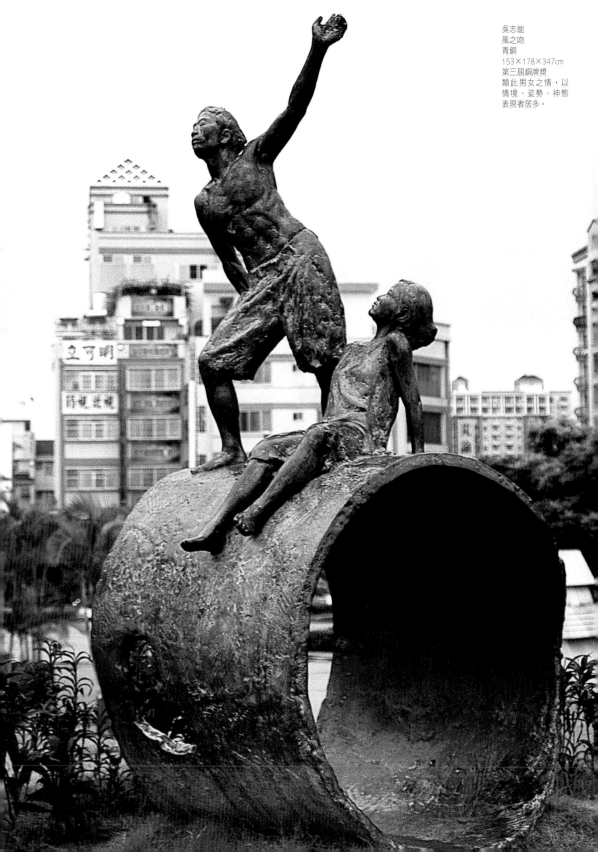

吳志能
風之吻
青銅
153×178×347cm
第三屆銅牌獎
類此男女之情，以
情境、姿勢、神態
表現者居多。

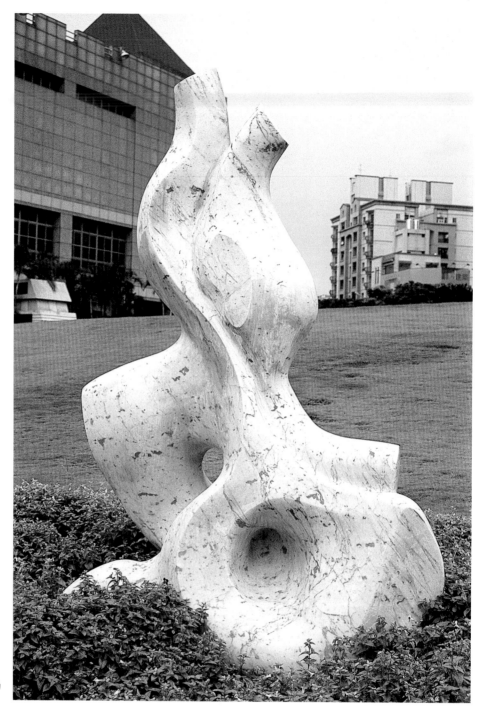

樊炯烈
同根生
大理石
150×90×240cm
從人體出發簡化、
變形，富有律動
感。

難界定其為何種流派；王忠龍的〈親親人子〉把母體臀部、手臉誇張到極限，和兩個無邪嬰兒互動，同屬乖張、莫名之幽默感。

此外，抽象風格的樊炯烈作品〈同根生〉，陳永發作品〈雲〉，張育瑋作品〈昇華〉，都有各自的審美觀與表現手法，正可稍為平衡

園區內偏向具象、寫實風格一面倒之憾。

　　步上景觀橋，向東望去，但見緩坡林間，點綴雕塑，可惜缺少形成地標或注目焦點之作品。究其緣故，因作品全來自有限獎金的競賽之故，缺少邀請作、委託作、國際級大師的力作，實有美中不足之憾。

　　位於西北一隅的高台上有件李曜光的鑄銅作品〈偶然〉，碑狀體的兩側各有一男一女，以騰空姿勢撐起一片天，輪廓線優美，具有剪影效果，孤獨地安靜地豎立於此，顯然受了冷落，卻也能發散內在的溫馨與涵養。

謝棟樑
空
青銅
H.220cm
以內虛外圓的渾厚人形，傳達內在的哲思，個人風格強烈。（上圖）

王忠龍
親親人子
青銅
275×112×217cm
第三屆金牌獎
（下圖）

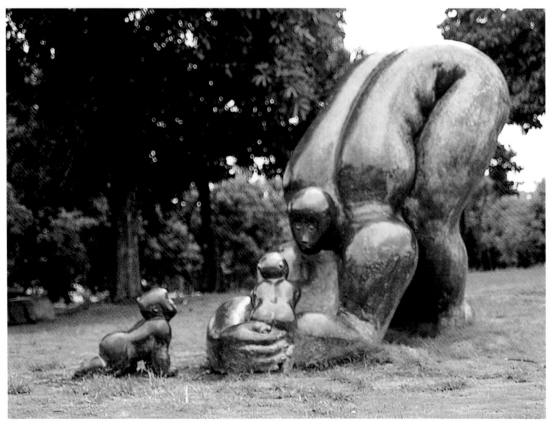

陳永發　雲　青銅　210×120×340cm　以白石象徵凝固的雲，文學性的詩意，讓園區另添氣質。

王忠龍　故山新雨（浮雲歌）　青銅　100×100×282cm　二者間的神情比對頗為傳神（左頁圖）

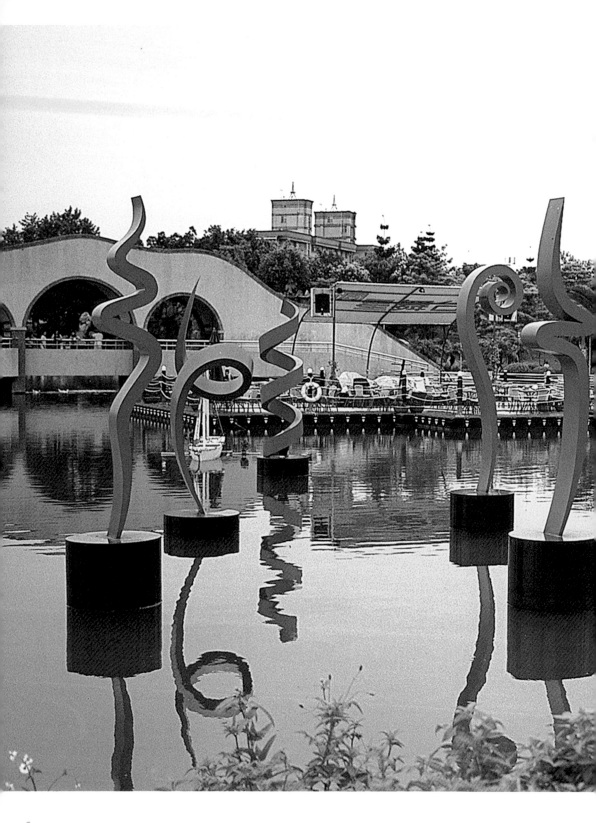

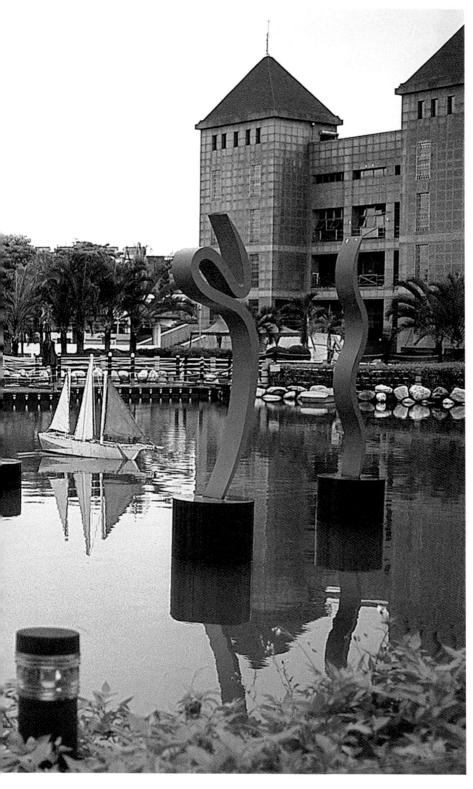

吳靖文
舞
不鏽鋼、塗料
尺寸不等

李曜光
偶然
青銅
1995
370×78×240 cm
男女二者的騰空姿
勢奇特，具有剪影
與超現實的效果。

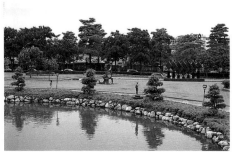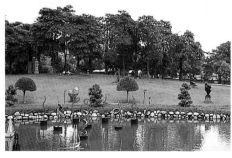

由景觀橋上遠眺公
園內雕塑爭奇鬥
艷，各有千秋。
（左、右圖）

　　誠如前言，「豐樂雕塑公園」的建立艱
辛，先天製肘處頗多，若用國外大型雕塑公
園標準評比，實有失公允；不過筆者以為，
既然已經號稱為台灣第一座雕塑公園，如能
再接再勵，充實收藏，順勢將其塑造為人體
專題雕塑公園亦非壞事。

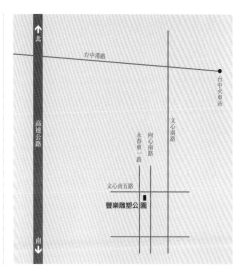

【小檔案】台灣台中市「豐樂雕塑公園」
地　　址：台灣台中市南屯區豐樂路
開放時間：全年無休
門　　票：免費
交　　通：台中市火車站前公車總站可搭多路公車抵達

張育瑋
昇華
不鏽鋼、花崗岩
238×250×370cm
第三屆銀牌獎
數個圓組合成不同
意象空間，是園內
少數抽象作品之一
（左頁圖）

第八章　亞洲雕塑公園之比較與展望

盡量讓雕塑公園的主角藝術品發揮特色，讓觀光與休閒設施作為接觸藝術的媒介橋樑即可，切忌喧賓奪主，誤認美術館為遊樂園，否則是雕塑家心中永遠的痛。

　　當我們一路走馬看花，探奇攬勝，走訪日、韓、中、台的這幾座雕塑公園之後，不禁要將之分析與比較一番。對於每一座雕塑公園空間的要求，也就是自然景觀之美、佔地面積之廣、建築設計之質等因素，可說表現得大同小異，基本條件都完備，只差經營方法與規劃手法之高下而已。

　　首先看自然空間——丘陵地、草坪、平原、湖面、湖濱、叢林、河畔、山巔、步道等元素，大都出現在講究環境的公園中，特別是近山海，遠都會的大型雕塑公園，更具得天獨厚的先天優勢。

　　例如日本「箱根雕刻之森」在富士山下的箱根溫泉風景區中，中國桂林「愚自樂園」在桂林群峰與漓江之畔，南韓「新天地美術館」與「濟州雕刻公園」在火山島面臨大洋高峰之間，台灣「朱銘美術館」在背山面海的山坡上。除了台中市的「豐樂雕塑公園」是都會型公園而外，其他的雕塑公園幾乎都先獲自然之美（包括山水、陽光、風向等），就能奠定成功的基礎。

　　再看人造空間——門廊、展覽室、休息室、展示台座、展望塔、裝飾壁、景觀橋、人工湖、亭閣等建造物，屬於規劃師、建築師的創作範疇，加上與雕塑家們的配合設計，以雕塑品的展陳效果為主，以人造物的陪襯效

韓仁成
相遇
1987
鋼
800×800×800cm
南韓濟州道新天地美術館內位於最搶眼的高處，但曾經重新整修，改髹成紅色。

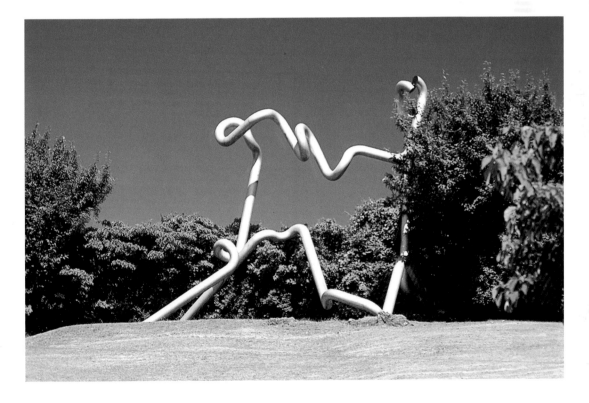

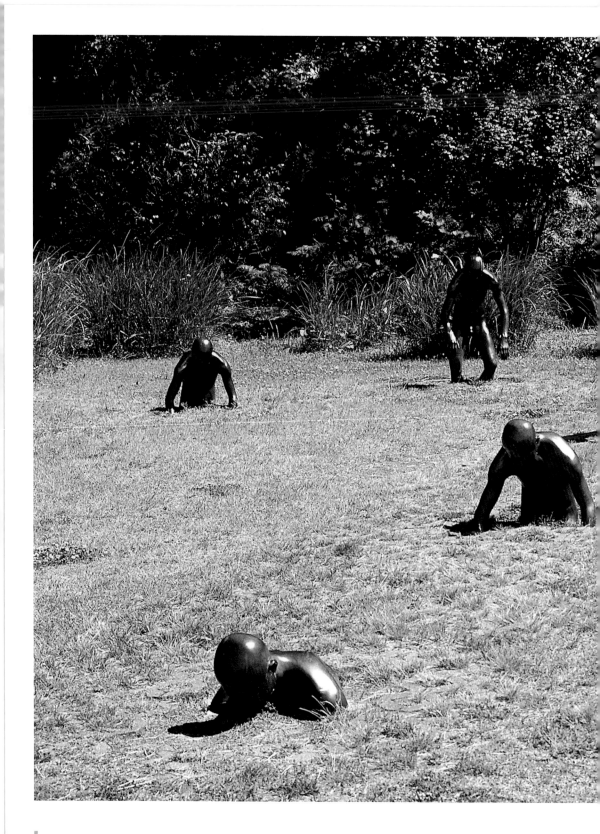

當我們一路走馬看花，探奇攬勝，走訪日、韓、中、台的這幾座雕塑公園之後，不禁要將之分析與比較一番。對於每一座雕塑公園空間的要求，也就是自然景觀之美、佔地面積之廣、建築設計之質等因素，可說表現得大同小異，基本條件都完備，只差經營方法與規劃手法之高下而已。

首先看自然空間──丘陵地、草坪、平原、湖面、湖濱、叢林、河畔、山巔、步道等元素，大都出現在講究環境的公園中，特別是近山海，遠都會的大型雕塑公園，更具得天獨厚的先天優勢。

例如日本「箱根雕刻之森」在富士山下的箱根溫泉風景區中，中國桂林「愚自樂園」在桂林群峰與漓江之畔，南韓「新天地美術館」與「濟州雕刻公園」在火山島面臨大洋高峰之間，台灣「朱銘美術館」在背山面海的山坡上。除了台中市的「豐樂雕塑公園」是都會型公園而外，其他的雕塑公園幾乎都先獲自然之美（包括山水、陽光、風向等），就能奠定成功的基礎。

再看人造空間──門廊、展覽室、休息室、展示台座、展望塔、裝飾壁、景觀橋、人工湖、亭閣等建造物，屬於規劃師、建築師的創作範疇，加上與雕塑家們的配合設計，以雕塑品的展陳效果為主，以人造物的陪襯效

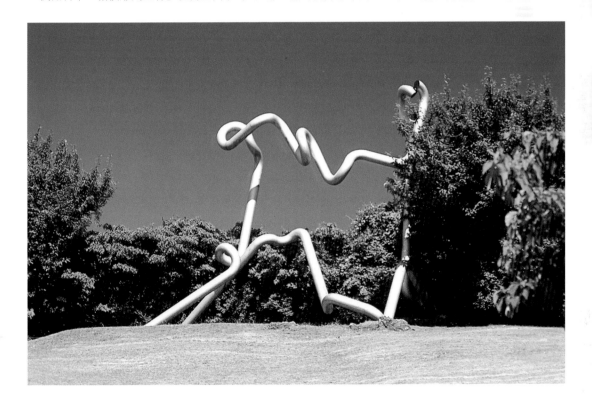

韓仁成
相遇
1987
鋼
800×800×800cm
南韓濟州道新天地美術館內位於最搶眼的高處，但曾經重新整修，改髹成紅色。

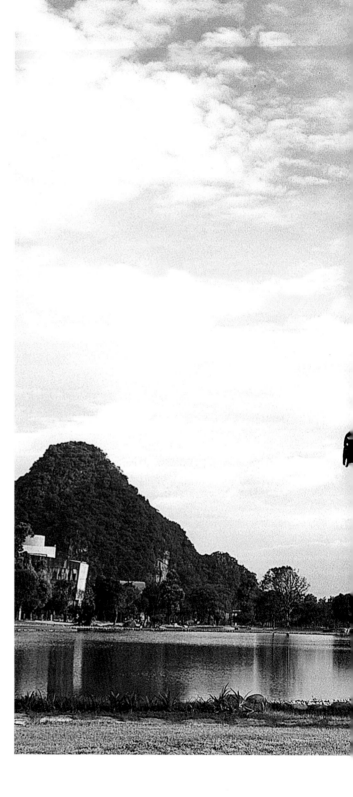

果為附屬功能,這才能達
到(一)藝術品華麗盡
現、(二)觀覽動線流暢
舒適、(三)教育休憩功
能滿足。

　　盡量讓雕塑公園的主角
藝術品發揮特色,讓觀光
與休閒設施作為接觸藝術
的媒介橋樑即可,而切忌
喧賓奪主,誤認美術館為
遊樂園,否則是雕塑家心
中永遠的痛。

　　接著審視藝術空間——雕
塑品的配置形式,可依外
在的環境(林間、湖面、
橋畔、大坪、小山等因
素),以及內在的特質(作
品的尺寸、色彩、造型、
主題、風格等因素),而給
予最適當的安排配置,這
項雕塑品如何配置的重要
性,使得作品規劃師如同
藝壇新角色——策展人
(Curator)的功能一般,
有清晰的美學修養以及對
美術館定位與空間的掌握
都有獨到見解,精心策劃
之下才會有完美的演出。

　　如果再從運營的角度來

位於桂林愚自樂園
人工湖畔的巨型
「皮影戲偶」人形,
民間藝術特色十分
搶眼。(跨頁圖)

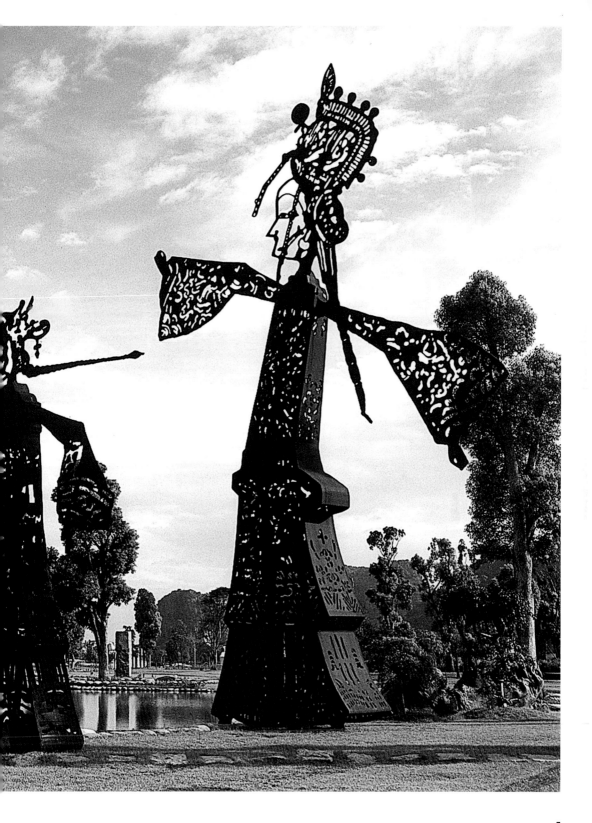

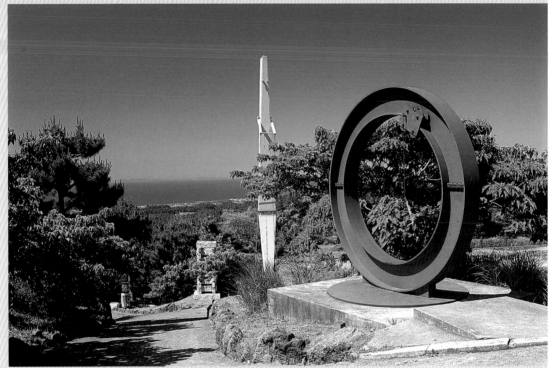

南韓濟州道的新天地美術館，背山面海，林相與坡度十分調和，多元化的雕塑風格，都能找到各自最適合的位置，一展雄風。

日本雕刻之森內的大廣場波莫多羅的「球體」銅鑄，直徑為250cm，球內有球，意義非凡，是1981年的亨利摩爾大賞得主。

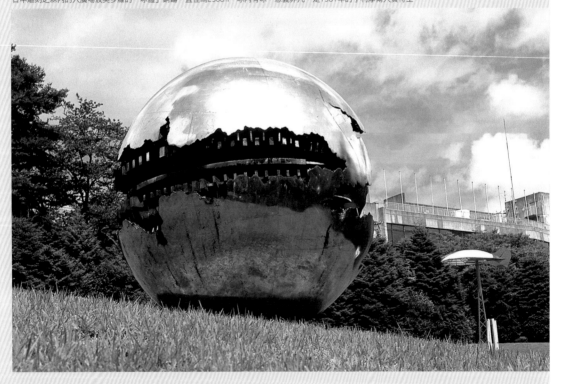

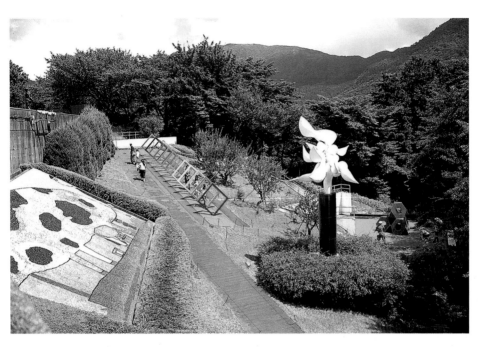

日本箱根雕刻之森
內的兒童遊戲造型
廣場的作品皆平易
近人，富幽默及趣
味，受人歡迎。

看，各雕塑公園的經營業主、理念、方法、現況的差距甚大。很難放在一個標準平台上比較。其主要因素還是取決於背後的企業財團財力大小。有理想，想持續，除了人才之外，經濟實力實是無可置疑的最大力量。

其中以「箱根雕刻之森」有富士產經集團（Fajisankei Communication Group）來支助，桂林「愚自樂園」有台灣金寶山集團作經濟後盾，其餘由雕塑家個人，或基金會，或公部門來管理與維護。那麼呈現的企圖心、商業營運能力、推廣影響力，需要按照個案而定。

再則園區內的規劃因性質不同，而有極大的差異性。譬如：「愚自樂園」引進酒店渡假、藝術村建造、商店街籌備等商業營利事

南韓濟州雕刻公園
中央廣場內一景左
側為周英道的花崗
岩作品〈晚 II〉200
×125×365cm 崩
裂與皺摺的質感，
與島嶼地質頗能呼
應。

業，是結合投資理念發展，與其他純藝術性的雕塑公園截然不同。

再如：雕刻之森因設立年資與財力雄厚，三十幾年前便購藏許多國際大師的大量佳作，接著連年舉辦國際性公募展，使其國際性、高知名度、高水準的地位不曾動搖，當然也是先天優良，後天有利，才能保有今天的高度成就。雕刻之森館中館：畢卡索館，

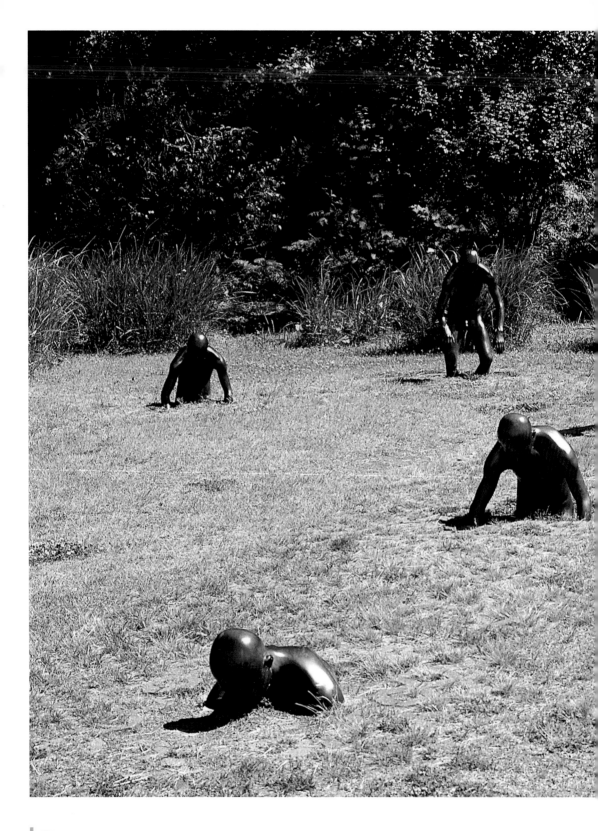

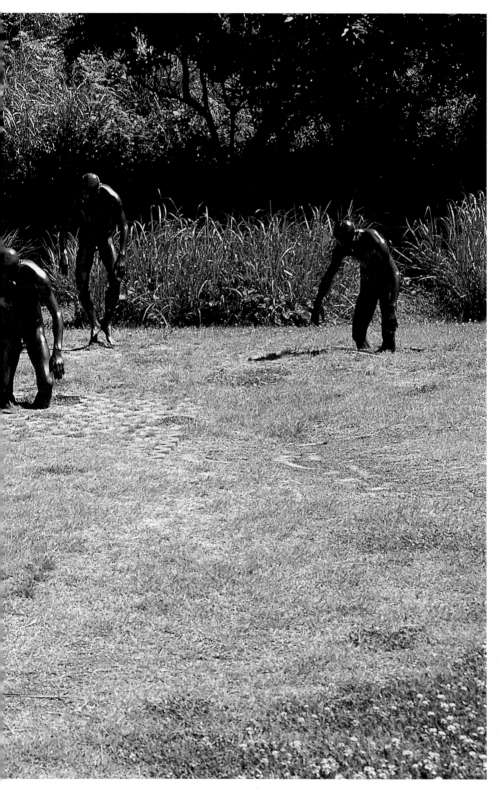

金泳元
（Kim Young-Won）
重量·無重量
1987
銅
1180×1000×143cm
南韓濟州道的新天地
美術館內等身大的銅
鑄,逐步消失／埋葬
地底,地心引力與消
沉意志在此作是同義
詞。

權達述
（Kwong Tarl-Sul）
作品8704
鐵
185×70×240cm
南韓濟州道雕刻公
園內，作品上幾道
切割的傷痕，任其
自然生鏽的作法，
是最低限藝術常用
的手法。

田中伸季
亞洲＃1
花崗岩
380×350×560cm
桂林愚自樂園內的
作品，三個小丑般
的 面孔，表情逗
趣，主體上劃刻
Hello・Money・
Good-bye，耐人尋
味。（右頁圖）

便是獨步亞洲各雕塑公園，甚至可說當中一件畢卡索精品拍賣價格，幾乎就可以等值替換台中豐樂雕塑公園作品取得總價格：新台幣五千一百九十萬元。

然而園區內的規劃，也可以用創意加特色來謀求加分的效果，並非全靠金錢所堆疊出來的。譬如濟州道的新天地美術館中有一區「詩歌花園」，結合文學與碑的形式十分溫馨，另有一區「守護神石雕園」把傳統鄉土藝術納入也是一大創舉。再如桂林愚自樂園內有「白日夢紀念館」爲事業主董事長的別墅；朱銘美術館中另有兩位恩師的展覽室，這都是因地制宜，各有所圖而採取的權宜性作法。

如果從硬體的設施來看，每座雕塑公園大同小異，巧妙各自不同；往軟體的經營來看，論規模、目的、體質、方向……顯示其間差異性頗大。有永續經營的，有聊備一格的，有純粹理想的，有學術訴求的，有投資回饋的，有教育推廣的，各自不同的創辦動機便產生目前不同面貌。

姑且不論上述雕塑公園的立意，單就其擁

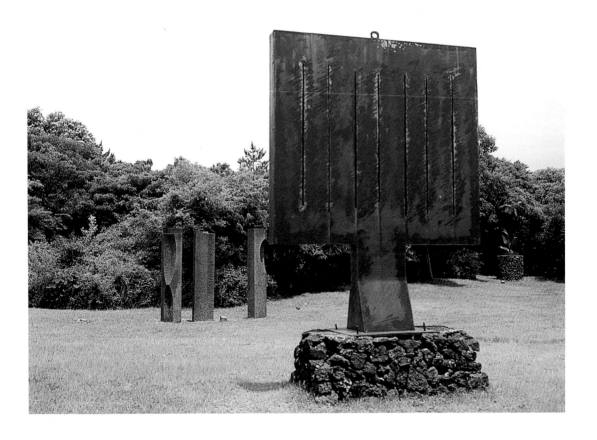

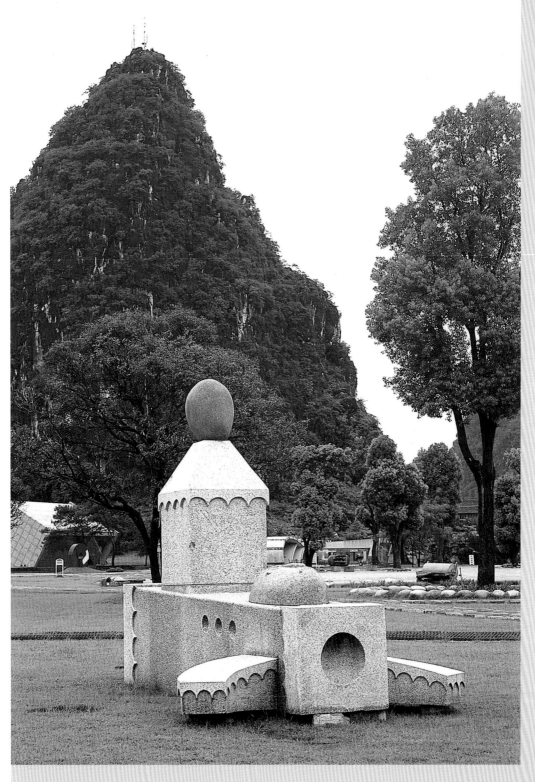

有這些藝術精品，讓雕塑家有良好的舞台，也讓觀眾有個接觸與學習的園地，藝術事業的奉獻犧牲精神不容忽視，其良心和功德是值得肯定再三的。

自一九九六年以降，亞洲金融風暴襲捲了許多國家，對藝術發展的生機，無疑地有相當大的斲傷。縱然經濟復甦了，風暴遠離，但是亞洲各國的藝術品市場以及藝術交流，依舊受極大的負面影響，尚未全面恢復。

每座雕塑公園，有朝一日大致上都會面臨發展停頓的窘境，有的朝商業拓展，有的尋求公部門贊助，有的守成現狀。然而已經辛苦地開館，並且有相當的規模與成就時，面臨各種不利現象而無力擺脫振作的話，實令有志之士扼腕。

展望未來的振興之道，筆者淺見應可依循如下四則方法努力：

一、往橫連繫，共享資源——結合各國的美術館或博物館聯盟，宣傳、交流，甚至拍賣、購藏作品，以利推廣。

二、跨國聯誼，引進交流——與歐美、全球的雕塑公園結盟，成立協會，積極舉辦國際性交流展、創作營、交換駐館藝術家。努力往國外邁出步伐，尋找活水源頭。

三、舉辦競賽，鼓勵創作——藝術家能生存，新作品才能源源不絕，日新月異，雕塑公園才能有新面貌與生機。獎掖新生代，提供舞台與贊助經費，美術館要有新作品，才會有新觀眾，新話題，新潮流，新生命。

四、多元發展，開拓新路——各館針對各自問題與環境，開創新方法以謀生存。例如結合觀光旅遊體系，吸引新觀眾，開發周邊新產品以利銷售；開辦藝術代工的工作坊；開辦培育人才的學校；運用「置入性行銷」觀念；與公部門合作專案（如博覽會、運動會、新社區、高科技園區等）。甚至於扮演雕塑家經紀、代理的角色，專業的策劃與行銷藝術。畢竟，雕塑公園是一門文化事業，一種良心奉獻的工作，如果能獲得企業集團的贊助、認養，甚至於購併，則無後顧之憂，可以往純粹理想而努力。

期待今後亞洲的雕塑公園更新更大更好，也衷心祝福雕塑家們能在無憂無慮的生活中，創造出更動人更雄壯更偉大的雕塑。讓雕塑家靈感泉湧，佳作不絕，更盼望雕塑公園可以歷久彌新，蒸蒸日上。

井上武吉
my sky hole B
鐵、不鏽鋼
1200×1200×
1800cm
日本箱根雕刻之森
內有巨大的圓球高
懸半空，反射出環
境全景，意義深
遠。（右頁圖）

參考書目：

彫刻の森美術館／美ケ原高原美術館Guide Book（彫刻の森，2001）

Shin Chun Jee Art Museum（新天地美術館，1997）

Che Ju Sculpture Park作品說明集（濟州雕刻公園，編輯中未出版）

桂林愚自樂園國際雕塑創作營Ⅰ、Ⅱ、Ⅲ、Ⅳ（1997、1998、1999、2002）

朱銘美術館導覽手冊（朱銘文教基金會，2002）

台中市露天雕塑大展專輯（台中市立文化中心，1993、1994）

台中市豐樂雕塑公園作品專輯（台中市立文化中心，1997）

廣拔與藝術Public Art（桑原住雄，日貿出版，日本，1998）

Designed Landscape Forum 1（Space Maker Press, USA, 1998）

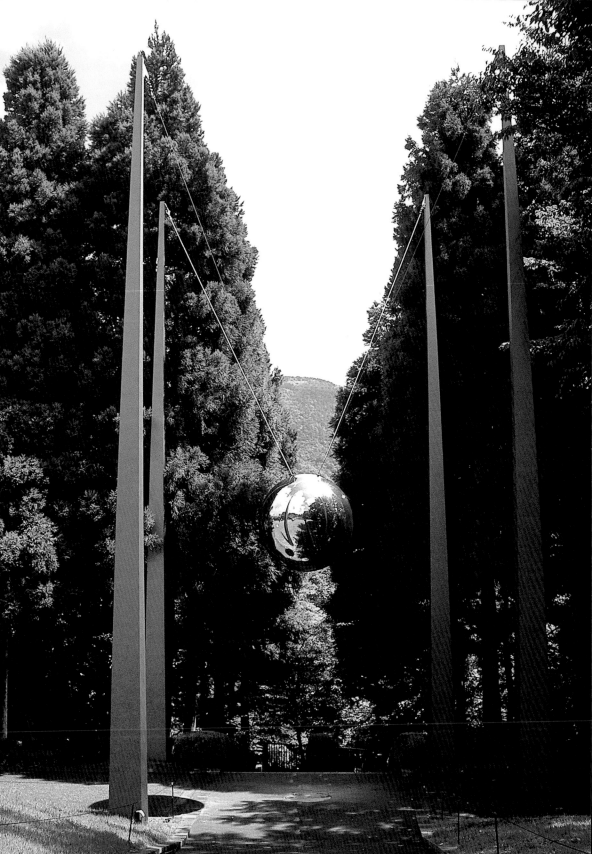

國家圖書館出版品預行編目資料

【公共藝術・空間景觀】雕塑公園在亞洲 = Sculpture Parks in Asia

郭少宗／撰文・攝影 .-- 初版 .-- 台北市：藝術家出版社，2005〔民94〕

面；17×23 公分 . 含索引

ISBN 986-7487-37-0（平裝）

930 94001154

【公共藝術・空間景觀】

雕塑公園在亞洲
Sculpture Parks in Asia

黃健敏／策劃

郭少宗／撰文・攝影

發行人　何政廣

主編　王庭玫

文字編輯　黃郁惠・王雅玲

美術設計　許志聖

出版者　藝術家出版社
台北市重慶南路一段147號6樓
TEL：（02）2371-9692～3
FAX：（02）2331-7096
郵政劃撥：01044798 藝術家雜誌社帳戶

總 經 銷　時報文化出版企業股份有限公司
桃園縣龜山鄉萬壽路二段351號
TEL：（02）2306-6842

分社　台南市西門路一段223巷10弄26號
TEL：（06）261-7268／FAX：（06）263-7698
台中縣潭子鄉大豐路三段186巷6弄35號
TEL：（04）2534-0234／FAX：（04）2533-1186

製版印刷　欣佑彩色製版印刷股份有限公司
初版／2005年2月
定價／新台幣380元

ISBN　986-7487-37-0（平裝）
法律顧問　蕭雄淋